LETTRE
DE M. MILLIN,

Membre de l'Institut impérial de France, et de la Légion d'honneur,

A M. LANGLÈS,

Membre de l'Institut,

SUR LE CARNAVAL DE ROME.

PARIS,

DE L'IMPRIMERIE DE J. B. SAJOU,

Rue de la Harpe, n.° 11.

1812.

Extrait du Magasin Encyclopédique (Avril 1812), Journal pour lequel on s'abonne chez J. B. SAJOU, imprimeur, rue de la Harpe, n.° 11.

LETTRE

De M. MILLIN, *membre de l'Institut impérial de France, et de la Légion d'honneur, à* M. LANGLÈS, *membre de l'Institut; sur le Carnaval de Rome.*

Rome, 12 février 1812.

Vous me grondez, mon cher ami, parce que depuis ma dernière Lettre de Chambéry (1), je n'ai rien envoyé au *Magasin Encyclopédique;* et, pour rendre plus graves les reproches que vous imaginez être en droit de me faire, vous avez la bonté de me dire qu'on croyoit que j'y donnerois la suite de mon voyage. L'idée que cette suite étoit en effet attendue seroit flatteuse pour moi; mais je n'ai pas la vanité de croire que je doive instruire le Public des courses que je fais, des observations dont je m'occupe, et des recherches que je prépare. Je n'ai d'ailleurs jamais eu l'intention de mettre au jour sur ce sujet une Lettre chaque mois; j'ai voulu seulement, par la publication des deux premières, rendre mon travail sur le Midi de

(1) Année 1811, t. 6, p. 93 et suiv.

l'ancienne France, plus complet. J'attendrai actuellement mon retour pour donner mon Voyage d'Italie; je pourrai faire usage alors des matériaux de tous les genres que je rassemble, pour réveiller puissamment mes souvenirs; je pourrai rectifier, par la méditation du cabinet, et la sévérité de la critique, tout ce que j'aurai à dire, afin d'éviter, autant que la foiblesse humaine le permet, des inexactitudes, malheureusement toujours inévitables, et de ne pas prendre, comme ont fait tant d'autres avant moi, pour ce que j'aurai vu, ce que j'aurai seulement cru voir.

Je veux pourtant répondre à votre appel; j'ai du regret que mon nom n'ait pas paru depuis longtemps dans ce Recueil que j'aime, et que tant d'hommes distingués se plaisent comme vous à enrichir. Les matériaux ne me manquent pas; mais il y en a beaucoup qui demandent, pour être utilement employés, un temps que je ne puis dérober aux recherches, qui se succèdent sans interruption, et aux objets également intéressans, qui réclament à chaque pas l'attention d'un voyageur. Je choisis donc un sujet qui ne demande aucun travail : c'est pourtant la description d'un drame en huit jours, exécuté par plus de cinquante mille acteurs, dont les principales scènes se sont passées sous mes yeux, dans lequel j'ai figuré moi-

même, et dont mon esprit est encore pénétré. Vous voilà déja inquiet; car je vous ai vu trembler avant la lecture d'une tragédie en trois journées composée par un homme, dont tout le monde estime le caractère, l'esprit et le talent: vous savez que le pauvre auteur des *Arsacides* n'a seulement pas pu faire écouter son sixième acte. Vous connoissez cependant le succès des tétralogies des Grecs (2), des comédies de Lopez de Vega, qui prennent leur héros à sa naissance, et ne finissent qu'à sa mort, des tragédies historiques de Shakespear, et du Vallenstein de Schiller (3); vous avez vu aussi réussir sur notre théâtre toute l'histoire du maître fourbe Figaro, en deux grandes comédies et un mélodrame, et vous savez que les suites des pièces, qui sont applaudies, ont elles-mêmes tant d'autres suites qu'on pourroit craindre de n'en jamais voir le véritable dénouement. Comment un drame en huit journées pourroit-il donc vous paroître tant à craindre? Le nombre des acteurs doit vous faire présumer des variétés continuelles dans les situations, et vous rassurer contre l'ennui; mais vous l'éprouvez déja en lisant

(2) C'étoit une réunion de quatre tragédies, qu'il falloit composer pour gagner le prix dans les jeux.

(3) Il est composé de trois tragédies, à la manière de Shakespear.

ce long préambule, vous êtes impatient, comme sont tous les amateurs de spectacles, de connoître le nom de la pièce : eh bien, c'est le *Carnaval de Rome*.

J'ai peur de voir naître à présent en vous un nouvel étonnement; peut-être serez-vous surpris qu'un homme qui se consacre aux différentes études, dont le but est d'éclaircir l'histoire des anciens peuples, puisse s'occuper d'un sujet si frivole. Et pourquoi le jugeriez-vous tel? Le véritable ami de l'antiquité ne recherche pas les monumens pour une vaine curiosité, mais il les prend pour guides, afin de retrouver dans l'origine des sociétés les traces des mœurs et des usages qui existent encore, ou qui ont successivement disparu, et les vestiges des institutions sages, des coutumes barbares, des vérités utiles, ou des préjugés dangereux. Comme le minéralogiste remonte à la source des fleuves et des torrens, pour découvrir les rochers d'où sortent les pierres que leurs eaux entraînent, afin de les soumettre à ses observations, et d'obtenir de nouveaux faits pour l'étude de la nature du globe. Meursius (4), et récemment M. Hermann (5) ont rassemblé tous les passages des classiques sur

(4) *Grœcia feriata*.
(5) *Feste von Hellas*. In-8.° 2 vol.

les fêtes de la Grèce, et l'ingénieux voyageur M. Moritz a également réuni ceux qui sont relatifs aux fêtes de Rome antique (6), pourquoi les particularités de la fête la plus singulière et la plus caractéristique de Rome moderne, paroîtroit-elle indigne d'exciter l'intérêt ?

Ne craignez cependant pas que j'aille remonter à l'origine du Carnaval, et examiner s'il dérive des Saturnales ; vous connoissez tous les auteurs qui ont traité cette question, et vous trouverez les faits les plus singuliers et les plus curieux qui la concernent, dans l'ouvrage que l'infatigable savant, M. l'abbé Cancellieri, prépare (6*). J'entre donc dans

―――――

(6) *Anthusa.*

(6*) *J. Giuochi di Agone, e di Testaccio, celebrati nel Giovedi grasso, nel Sabato, e nell' ultima Domenica di Carnevale, e per la festa dell' Assunta, e la parte che vi prendevano le Communità dell' Acqua Puzza, di Anagni, Corneto, Magliano, Piperno, Putri, Terracina, Tivoli, Toscanella, e Velletri, e specialmente gli Ebrei; con l'indicazione di altre feste, Giostre, Tornei, Conviti, e delle varie strade, dentro e fuori di Roma, in cui nel Carnevale, e in altri tempi dell' anno, finora si sono fatte le corse.* 4.°. Cet ouvrage sera sans doute rempli de faits curieux, de pièces inédites, de recherches intéressantes, comme tous ceux qui sont dûs à M. Cancellieri; M. l'abbé POUYARD en a donné la liste dans le *Magasin Encyclopédique*, année 1809, sep-

mon sujet et je me borne à décrire le Carnaval de 1812 qui vient de se passer sous mes yeux (7).

L'immortel auteur d'Hermann et Dorothée (8), qui joint à la noble simplicité d'Homère, la verve de Voltaire (9), dont la prose est tendre et brûlante, comme celle de J. J. Rousseau (10), et qui se sert avec un égal avantage du compas des géomètres, de la loupe des naturalistes (11) et des tubes

tembre, p. 105. Je m'étendrois davantage sur les talens et sur les qualités de M. Cancellieri, si je n'avois la crainte de paroître vouloir lui rendre tout ce qu'il a dit d'obligeant sur moi dans la Lettre qu'il m'a adressée, et qu'il vient de publier sous ce titre: *Lettera filosofico-morale di* Francesco CANCELLIERI, *sopra la voce sparsa dell' improvvisa morte agli II di Gennajo del 1812, al Ch. Sign. Cav.* Albino Luigi MILLIN, in-8.°. Son nom, du reste, est si connu dans les lettres, que je répéterois seulement ce que tout le monde sait.

(7) J'y joindrai quelques notes sur des usages singuliers, et qui vous sont probablement inconnus.

(8) Bitaubé a traduit en français ce poème charmant, qu'on regarde avec raison comme un chef-d'œuvre.

(9) Il a traduit Tancrède en vers allemands.

(10) Qui n'a pas lu Werther?

(11) Il est auteur d'un Traité (*Metamorphosen der Pflanzen*) sur les Métamorphoses des Plantes.

du physicien (12), M. Goethe a donné une charmante description du Carnaval de Rome (13). Je n'ai pas la prétention de faire mieux que lui; mais les temps ont amené des changemens, des modifications dans ces vieux usages, et les scènes sont si multipliées, qu'il en reste toujours de nouvelles à dessiner. Je vous permets donc de faire la comparaison, et de donner des coups de chapeau à tous les passages qui vous paroîtront de votre connoissance (14). Si j'étois assez heureux, pour qu'un seul trait fût attribué à l'illustre auteur de Weimar, cette méprise me désommageroit seule de tous les soupçons de plagiat (15).

Le Carnaval, proprement dit, ne dure guères que huit jours; mais il a, pour prologue, des fêtes qui, pour être moins bruyantes,

(12) Il a composé un excellent ouvrage sur les couleurs: *Farben Lehre.*

(13) *Carnaval der Roemer. Goethes Werke stück,* IX. S. 1.

(14) C'est ce que faisoit Piron, à chaque vers qu'un poète lui lisoit, comme étant de lui, et dont ce malin critique se rappeloit le véritable auteur.

(15) C'est sans doute un malheur pour moi; mais, à l'exception de deux passages italiens que j'ai cités d'après lui, et que j'indiquerai, je ne crois pas qu'on puisse trouver aucun rapport entre nos deux opuscules.

ne manquent point d'intérêt. Les premières sont celles de la Nativité du Sauveur : elles sont précédées de neuvaines pendant lesquelles on chante des hymnes, on répète des prières, où il est invoqué mille fois sous les noms de *Sagesse*, d'*Adonaï*, de *Racine de Jessé*, de *fils de David*, de *Clef*, d'*Orient*, de *Rois des Gentils*, et d'*Emmanuel*.

La veille du jour où le fils de Marie a reçu la naissance, et qui est consacré sous le nom de Noël, est aussi appelée l'*Attente de la Rédemption*. C'est pour exprimer la joie que doit inspirer au monde un si heureux événement, qu'on avoit imaginé, dans les siècles d'ignorance, des pratiques superstitieuses qui ont dégénéré en des orgies grossières, et ont produit la messe des fous, les processions de l'âne, l'office des innocens, dans lesquelles on chantoit des hymnes ridicules et des chansons grossières (16).

La piété, devenue plus solide et plus éclairée, a détruit ces ridicules usages ; on se contente de chanter l'illustre généalogie du Christ ; et le jour même de la fête est célébré par trois messes, pour indiquer d'une manière mystérieuse, le temps où la loi n'exis-

(16) Description d'un Diptyque qui renferme un Missel de la Fête des Fous. Paris, 1806, in-4.°, et dans mes *Monum. ant. inéd.*, t. 2, p. 336.

toit pas, *et où les nations marchoient dans les ténèbres (17)*, celui où la loi s'est établie, après que l'on eut commencé à mieux connoître le Christ, *dont la lumière va luire* (18), et enfin le temps de grâce apporté par la naissance du Sauveur (19). Chaque église a du reste ses usages particuliers (20), et toutes sont remplies d'un concours nombreux attiré par la religion, ou par la curiosité des pompeuses cérémonies qu'on y pratique. On expose dans Sainte-Marie Majeure, la *sagra cuna*, c'est-à-dire les petites planches de sapin qui faisoient partie de la crêche à Béthléem, enfermées dans la châsse précieuse dont la princesse de Villa Hermosa a fait présent à cette Basilique fondée par

(17) *Populus gentium qui ambulabat in tenebris.*
(18) *Lux fulgebit hodie.*
(19) *Puer natus est nobis.*
(20) M. Cancellieri les a tous indiqués dans l'ouvrage très-curieux qu'il a publié sous ce titre : *Notizie intorno alla novena, vigilia, notte, e festa di natale; con una biblioteca di autori che trattano delle questioni spettante alla nascita del Redentore.* Cet ouvrage fait partie d'un autre plus considérable et aussi intéressant pour les savantes recherches qu'il contient, intitulé : *Descrizione delle Cappelle Pontificie e Cardinalizie di tutto l'anno, e de' concistori publici e segreti.* 4 part. in-12 : *preceduta dalla Descrizione della Basilica Vaticana, con una biblioteca degli autori che ne hanno trattato.* Roma, 1788.

S. Liberius; et le clergé en corps la dépose sur le maître-autel, distinction qui a mérité à cette église le nom de *Sainte-Marie à la crêche (*21*)*. D'autres passent le Tibre pour aller visiter, à *Santa-Maria in Transtevere*, la fontaine qui donna de l'huile dans ce jour de bénédiction pour toute la terre (22); et pour aller voir la crêche à *S. Francesco à Ripa*: des décorations habilement éclairées forment un agréable paysage, où des poupées, dans un costume analogue aux temps, représentent les personnages et les animaux qui assistèrent à la divine nativité. Mais la plus grande foule se porte à l'*Araceli*, pour y adorer *il sagro Bambino* (le saint enfant): à peine trouveroit-on un vide sur l'immense escalier, que quelques personnes montent souvent la nuit, comme la *scala santa*, à genoux, dans l'espoir de gagner un terne à

(21) *Santa Maria ad Præsepe*. — *La sagra cuna* étoit d'abord dans une châsse d'argent, dont Philippe IV, roi d'Espagne, avoit fait présent à cette église. Cette châsse a été fondue pendant la révolution; et la princesse de *Villa Hermosa* l'a remplacée par une autre en argent sur laquelle il y a une figure du Bambino en or. CANCELLIERI, *Memorie delle sagre teste de' SS. Pietro e Paolo*, p. 51, 104.

(22) *Petrus* MORETTI, *de S. Callixto P. M. ejusque Basilica*, *Romæ*, 1767, fol. p. 130. CASSIO, *Corso delle acque;* tom. 5, p. 537. PIAZZA, *Hierarchia Cardinalizia*, p. 164.

loterie (23). Cent colporteurs vendent, à divers prix, des images du *Bambino* de différentes grandeurs, et des Bardes chrétiens répètent des Noëls au milieu d'un cercle nombreux d'auditeurs, au son d'une guitarre fêlée, ou d'une vieille mandoline. Le Bambino lui-même est exposé à la vénération publique, pendant que l'on chante l'évangile de la troisième messe. C'est une petite statue faite d'un bois coupé sur le Mont des Oliviers : elle a été apportée de Jérusalem, où elle a été

(23) La passion pour le *lotto* (la loterie) est extrême parmi le peuple de Rome; les bureaux sont assiégés et ont une longue queue, à l'époque des tirages; toutes les Madones et tous les Saints sont invoqués. On croiroit souvent qu'un homme, prosterné devant une antique et vénérable image, lui demande la guérison d'une épouse chérie, ou le retour d'un fils qu'il croit perdu ; ce sont d'heureuses chances au *lotto* qu'il sollicite de la bonté du ciel. Plus superstitieux encore pour le sort, que les anciens Romains qui lui avoient élevé des temples, tout devient pour ceux d'aujourd'hui une occasion de présages; ils se précipitent aux jugemens des criminels, pénètrent dans les prisons, entourent les échafauds, pour tirer des conjectures de l'âge, du nombre des forfaits, de celui des complices, et enfin de mille particularités de la vie du condamné, dont ils composent les numéros qu'ils doivent jouer, et qu'ils appellent : *Numeri dell' impiccato* (les nombres du pendu), quoique le genre de mort ne soit plus le même.

sculptée pendant l'avant-dernier siécle par un religieux Franciscain; et, selon les mémoires conservés dans les archives de l'église, comme ce bon religieux manquoit de couleurs pour la peindre, il obtint, par ses prières, que les joues de cette figure se couvrissent naturellement d'un léger incarnat : enfin on rapporte qu'une femme, entraînée par une dévotion mal entendue, eut la hardiesse d'emporter le *sagro Bambino*, et qu'il revint miraculeusement sur l'autel où on le vénère, au bruit des cloches qui sonnèrent spontanément. Cette figure a été couverte de joyaux, entourée d'offrandes, et elle est continuellement sollicitée par de vives et ferventes prières (24).

(24) Beaucoup de malades recourent dans leurs maux au *sagro Bambino* ; il ne refuse personne, et il entre dans la boutique de l'ouvrier et dans la chambre du pauvre, comme dans la maison du riche et dans le palais des princes. Mais on doit envoyer un carrosse pour lui et pour le prêtre qui l'accompagne; car il ne sort jamais qu'en voiture. Le malade attend son arrivée avec anxiété, et porte sur lui des regards inquiets et avides : s'il lui trouve l'air riant et le teint rosé, c'est un grand espoir de guérison ; si, au contraire, le teint de l'enfant lui paroît décoloré, si ces traits annoncent un peu de tristesse, c'est un signe que le malade doit succomber. Je ne crois pas qu'on puisse révoquer en doute les cures miraculeuses opérées par le *sagro Bam-*

Les portes du temple sont ornées de festons, pendant le jour, et illuminées pendant la nuit, tout le temps qu'il est exposé, et des chœurs de musique célèbrent ces louanges. Le soir du dernier jour, on le porte en procession hors des portes du temple; l'escalier du Cápitole, la place, les balcons parés de pente de damas sont remplis de spectateurs qui s'agenouillent avec respect, et reçoivent sa bénédiction.

bino; sa vue doit nécessairement produire, sur le malade qui met en lui sa confiance, une crise salutaire. Les malades, dont l'ame est forte et courageuse, et que l'espoir n'abandonne point, ont plus de chances en leur faveur que ceux qui tombent dans le découragement. Dans toutes les affections nerveuses la volonté et l'espérance de vivre sont des défenses contre la mort. Pourquoi la présence du *sagro Bambino* n'auroit-elle pas un effet salutaire, en ramenant dans un cœur religieux un véritable espoir? Pourquoi ce miracle ne seroit-il pas produit par la foi, qui a plus d'empire sur l'ame que les raisonnemens les plus solides? C'est bien ici le cas de répéter, dans un sens physique, ce que les Théologiens disent dans un sens spirituel : il n'y a que la foi qui sauve. Cette maxime peut s'appliquer à plus d'un remède de la médecine qui, sans la confiance du malade, perd toute son efficacité. Laissons donc au malheureux agonisant et à sa famille éplorée l'espoir de lire la fin de leurs maux et de leurs peines, dans les traits gracieux et riants du *sagro Bambino.*

Les Franciscains faisoient des crêches, parce que S. François d'Assise est le premier qui ait institué ces représentations dans la forêt de Grecio : c'est pourquoi le peuple court en foule admirer celle d'Araceli qui est encore plus curieuse que celle de S. Francesco à Ripa (25). Non-seulement on y voit, dans une décoration qui forme un charmant paysage, la Vierge auprès de son fils chéri, S. Joseph à peu de distance, et les bergers qui apportent des présens de fleurs et de fruits; mais encore une grande figure vêtue d'un manteau royal, dont le front est orné d'une couronne, et qui porte dans sa main un sceptre d'or, c'est l'Empereur Auguste; auprès de lui est une femme, vêtue d'une robe de gros de tours broché, c'est la Sibylle qui prédit à ce prince la venue du Christ, car on prétend qu'il en fut averti par des oracles, et qu'il éleva dans le Capitole un autel avec ces mots :

ARA PRIMOGENITI DEI

D'où est venu le nom d'*Araceli*. Les prêtres qui desservent ce temple ont soin d'entretenir cette ancienne tradition, en figurant Auguste et la Sibylle près de la crêche, et en

(25) GORI *Osservazioni sopra il S. Presepio*, p. 96.

rappelant sa prédiction dans leurs antiennes: enfin, on voit sur un angle d'une mosaïque qui ornoit le devant de l'ancien autel, Auguste agenouillé, ayant les mains jointes, et adorant la Vierge, qui est figurée sur l'autre angle, avec le petit Jésus sur ses genoux (26).

Des enfans de six à dix ans, montent inopinément sur un des autels voisins de la crêche, et récitent en criant avec un aigre faucet, sans s'arrêter un moment, et avec la volubilité du gosier d'un chardonneret, des sermons plus ou moins longs, qu'il est impossible d'entendre, mais qu'ils débitent avec une merveilleuse assurance. Les bons parens s'extasient devant ces petits prodiges, et regardent ce talent précoce pour la parole comme un don du ciel ; leurs amis les félicitent, la foule ébahie entoure l'heureuse famille, et paroît pénétrée de ces paroles de l'Ecriture, *la vérité sort de la bouche des enfans.*

Ce n'est pas seulement dans les Eglises qu'on arrange ces crêches plus ou moins ornées, la même chose se pratique aussi dans les maisons particulières.

Pendant un mois on entend, depuis l'aube

(26) On en trouve la figure dans les *Memorie storiche della chiesa e del convento di Santa Maria d'Araceli di Roma*, 4.º, p. 161.

du jour, jusqu'à la fin de la nuit, les *pifferari*, qui vont dans les rues, dans les maisons, dans les boutiques, jouer devant chaque Madone des airs monotones avec leur aigre musette, pour féliciter l'heureuse Marie d'avoir donné le jour à l'enfant à qui le monde chrétien devra son salut. Ces agrestes musiciens viennent de l'Abruzze; la forme de leur bonnet (27), et la couleur bleue de leur manteau usé (28) les font aisément reconnoître (29). Ils vont d'abord déposer des cuillers de bois dans les maisons où ils ont l'habitude de jouer, et reprennent ces gages à la fin de la neuvaine de Noël, après avoir fait le compte de ce qui leur est dû pour avoir joué plus ou moins de fois et plus ou moins longtemps, selon la richesse de celui qui les paye.

Ces fêtes sont encore consacrées par les souhaits et les présens de bonne année, que se font entre eux les parens et les amis; et la *famiglia*, c'est-à-dire la réunion des domestiques de chaque maison, va chez les

(27) *Baretta.*
(28) *Tabarro.*
(29) Ils sont représentés par M. PINELLI dans son joli *Recueil des Costumes de Rome*, pl. 31, et pl. 23 de sa grande collection. Cette dernière planche a été reproduite dans le *Morgen Blatt*, ann. 1811.

étrangers et chez les amis de leur maître demander la *mancia; per le buone feste e pel buon capo d'anno* (30).

Dès que les fêtes de Noël sont finies, les spectacles annoncés depuis longtemps, par de pompeuses affiches de toutes couleurs, sont ouverts; malgré les soins de l'administration et les dépenses du Gouvernement, ils n'ont pas été brillans cette année. Le meilleur dans son genre étoit celui des *Burattini*, où l'on exécutoit un grand nombre de décorations, et de jeux de théâtre (31), avec une incroyable adresse; et celui des danseurs de corde, avec ce qu'on appelle forces d'Hercule, à la manière des Vénitiens : on entend aussi de tous côtés la voix de l'aboyeur, la

(30) Des étrennes pour les bonnes fêtes et le bon commencement d'année.

(31) On a, dans toutes les villes d'Italie, un grand goût pour ce genre de spectacles, et on y exécute des tragédies, des opéras, des farces, et même des ballets pantomimes. A Paris, on n'y mène que les enfans; à Rome, les spectateurs sont les mêmes que ceux qui suivent les grands théâtres. Au surplus, on s'étonneroit si je nommois les personnages du rang le plus distingué, et célèbres pour leurs talens et leur esprit, que j'ai vu s'amuser aux marionnettes. Desmaizeaux dit que Bayle les aimoit beaucoup; et M. Cancellieri, *Mercato*, p. 20, nous apprend que le célèbre Léon Allatius alloit très-souvent voir les marionnettes dans la place Navone.

trompette et les cris de Paillasse, qui appellent les badauds : car il y en a dans Rome comme à Paris, pour voir le singe savant, et admirer la pièce curieuse.

Le dernier jour de l'an est aussi consacré à une cérémonie religieuse, qui avoit autrefois une grande pompe. Ce sont les Jésuites qui l'ont introduite, et elle se fait dans leur église, appelée vulgairement *il Gesu*. Elle est éclairée par plus de mille bougies, et richement ornée de tentures de damas cramoisi, avec des galons et des crépines d'or, selon l'usage italien. Les curieux y vont surtout pour voir les belles tapisseries qui représentent les faits les plus importans de l'histoire de Saint-Ignace de Loyola, et les hommes religieux pour unir leur voix aux beaux chœurs de musique. Cent virtuoses chantent alternativement avec le peuple les versets du *Te deum*, pour rendre grâce à Dieu des bienfaits qu'il a accordés pendant l'année.

Le premier jour de l'an n'est marqué par aucune particularité ; mais celui de l'Epiphanie est mémorable pour les enfans ; il excite en eux de terribles craintes, ou il éveille de grandes espérances. La *Befana* (32), nom

(32) Elle est représentée sur la planche I, n.º 1, comme on la voit dans les places, assise sur des ais à demi-pourris, dans une vieille chaise de paille,

corrompu de l'Epiphanie, est une vieille fée noire, qui leur donne, selon leur obéissance et leurs progrès, des dragées, des joujoux, ou des morceaux de charbon. On la voit elle-même la veille à Saint-Eustachio, et dans d'autres places (33), distribuant ses dons aux enfans dans les *calzette* (34) qu'on lui a remises, ou les préparant pour le lendemain; et en effet, dès la pointe du jour, on entend dans toutes les rues la trompette de bois, et la flûte à l'*oignon* de ceux dont la *Befana* a récompensé l'application et la sagesse (35); l'usage de tirer les gâteaux des rois a moins lieu que parmi les Français.

à laquelle des *calzette* sont suspendues; son visage est barbouillé de suie; elle est couverte d'un voile noir, tient à la main une grande canne (*arundo donax*) et souvent une lanterne qui lui donne davantage l'apparence et l'air effrayant d'une sorcière. Une mère amène deux enfans qui témoignent leur effroi à l'aspect de la *Befana*, pendant qu'elle tient suspendues les *calzette*, objet de leurs craintes et de leurs espérances. Elle a près d'elle un panier d'oranges.

(33) *Piazza Navona, Fontana di Trevi, Campo di Fiore*, etc.

(34) Les bas.

(35) La *Befana* apporte elle-même ses présens à ceux qui ne viennent pas la visiter; et on fait croire aux enfans, qu'elle descend par le tuyau de la cheminée, à laquelle les *calzette* sont attachées. Les

[20]

Après l'Epiphanie il y a quelques concerts dans les maisons romaines (36) et des bals chez les principaux chefs de l'administration, et bientôt on entend parler des préparatifs du grand Carnaval. Il dure ordinairement huit jours; mais quand la fête de la Vierge tombe le samedi ou le dimanche, on en fait, comme cette année, l'ouverture le jeudi précédent, parce que le vendredi en est naturellement exclu. En exécution d'un vœu fait pour un siécle par les habitans de Rome, le jour et la veille de la fête de la Vierge ne peuvent être consacrés à des plaisirs profanes (37).

lecteurs ne doivent pas s'étonner que je les entretienne de la *Befana*, car elle a trouvé un grave historien parmi les plus savans hommes de l'Italie. Voy. *Domenico* MANNI, *Istorica Notizia dell' origine e significato delle Befane*. Lucca, 1766.

(36) Il y a eu cette année, chez Madame la comtesse Carradori, des assemblées dans lesquelles elle a chanté trois fois sur un théâtre qui lui appartient, et seulement pour la société, le rôle de Nina dans l'opéra de Paësiello, avec une perfection qui n'est donnée qu'au plus rare talent.

(37) Ce vœu a eu lieu après le tremblement de terre du mois de janvier 1703, qui se fit encore sentir le 2 février suivant. L'inscription qui fait mention de ce vœu est dans la salle du Capitole, où est la louve de bronze. Ce vœu, qui n'avoit été fait que pour un siécle, a été renouvellé pour toujours par le pape Pie VII.

Dans les deux jours seulement qui précèdent le grand Carnaval, les boutiques de masques commencent à s'ouvrir; on en voit de toutes les dimensions, de toutes les formes, souvent prises sur de belles têtes antiques, et leur expression est si variée, qu'on croiroit qu'il n'y en a pas deux qui se ressemblent.

Avant de parler de la grande représentation, dont je vais vous entretenir, il faut d'abord se former une idée du théâtre où elle se passe, et de la manière dont ce théâtre est préparé. Il n'y a point d'étranger qui ne connoisse par ses lectures, et par les vues de Rome, la célèbre *Piazza del Popolo*, dans laquelle aucun voyageur n'entre sans éprouver un sentiment nouveau à l'aspect du superbe obélisque qui la décore : cet obélisque est surmonté d'une croix, et placé en face de deux églises, comme pour rappeler au curieux étranger qu'il va bientôt visiter ce que l'antiquité a de plus vénérable, ce que la religion a de plus saint.

Trois longues rues partent en divergeant de cette place, que la munificence de l'Empereur va encore embellir : elles traversent Rome presque dans sa longueur, l'une du côté du Mont Pincius (38), où étoit autre-

(38) C'est la *via del Babuino* (rue du Babouin), appelée ainsi à cause de la grossière image d'un

fois la villa Médicis, qui est toujours consacrée aux arts, puisqu'elle est occupée par l'Académie de France; l'autre s'étend le long du fleuve, où s'embarquoient les maîtres du monde pour lui donner des lois (39). La rue du milieu, qui est la plus longue, peut conduire celui qui entre dans la ville jusqu'à la place de Venise; elle le menera bientôt au Capitole, en passant devant des palais magnifiques (40), de superbes églises (41), et des monumens de différens âges (42).

Silène, dont Grégoire XIII fit décorer une fontaine. On a regardé cette image comme celle d'un singe (*babuino*), erreur plus pardonnable que celle du cardinal Deza qui prenoit cette figure pour celle de S. Jérôme, à cause d'un *pedum* ou bâton pastoral qu'elle tient à la main. CANCELLIERI, *Mercato*, p. 160.

(39) C'est la *via di Ripetta* (la rue de la petite rive), appelée ainsi parce qu'elle longe le Tibre. M. MORITZ, *Brief*, t. 1, donne une description agréable et animée du joli port qui en fait l'ornement.

(40) Les palais Rondanini, Ruspoli, Fiano, Chigi, Sciarra, Millini, Doria, de Carolis, Rinuccini, Bolognetti, etc.

(41) La Madonna de Miracoli, la Madonna del Monte Santo, Gesu Maria, S. Giacomo degl' Incurabili, S. Carlo, S. Lorenzo in Lucina, S. Marcello et Santa Maria in via Lata.

(42) La colonne Antonine et le palais de Venise. On a donné le projet d'abattre une partie de ce

La rue de la Course (*via del Corso*), appelée vulgairement par les Français la *rue du Cours*, qui est celle dont je parle, reçoit son nom du genre de spectacle que l'on y donne au peuple dans les grandes solennités. Ces courses avoient lieu autrefois dans la plaine du Mont Testaccio, dans la via Giulia, dans celle du Borgo, enfin, dans plusieurs endroits de la ville, lorsque Paul II voulut qu'elles se fissent dans cette rue, qui portoit alors le nom de *via Flaminia* (43). Elle étoit déja une des plus fréquentées de l'antiquité, et elle étoit ornée d'arcs, sous lesquels passoient les chars de triomphe ; un de ces arcs,

palais ; c'est le seul monument de ce style qui existe à Rome. Son architecture, quoique très-simple, est noble et imposante ; elle est de Giuliano Majano. Son ensemble est d'un bel effet et très-pittoresque ; le virulent satyrique Milizia, qui blâme tout, en a fait lui-même l'éloge dans ses *Vite degli Architetti*, p. 129, et il dit dans sa *Roma delle Belle Arti*, p. 127, que c'est *un Ercole nudo che si ride delle zerbinerie delle fabriche adjacenti*. La partie que l'on a proposé de démolir est celle qui offre les plus belles lignes, et les amateurs des arts en regretteront à jamais la perte.

(43) Non-seulement on y établit les courses annuelles de chevaux et de jumens, mais on y faisoit aussi celles des buffles, des ânes, des Juifs, des vieillards, des jeunes gens et des petits garçons. Elles commençoient à cet arc, et finissoient à S. Marc.

consacré à Marc-Aurèle, existoit encore sous le Pape Alexandre VII : il étoit connu sous le nom d'arc de Portugal; l'inscription qui marque le lieu où il étoit, indique le frivole motif qui l'a fait détruire (44). C'est aujourd'hui le rendez-vous de toute la ville; on ne peut aller dans les beaux quartiers sans la traverser plusieurs fois, et elle est toujours remplie de voitures qui en font tristement le tour; des femmes qui s'y promènent avec ennui : on y voit beaucoup de jeunes désœuvrés, et elle est bordée des oisifs, dont le *Café Nuovo*, le *Café Pozzi*, et tous ceux où l'on vend, pour du moka, le pois chiche en poudre, sont encombrés.

Cette rue est parée comme pour la fête d'un Saint, ou pour une procession religieuse, tout annonce qu'elle va être témoin de quelque cérémonie remarquable. De grandes pièces de damas rouge rayé, bordées de galons et de franges d'or, ou du moins d'un métal qui lui ressemble, tapissent les balcons et les appuis des fenêtres : plusieurs palais ont des galeries extérieures vitrées (45),

(44) Cette inscription, composée par Raphaël Fabretti, est en face du palais Fiano, à l'entrée de la rue de la *Vite*. C'est un modèle du style lapidaire.

(45) Les palais Fiano, Rinuccini qui est aujourd'hui celui de la police générale.

pour jouir de la vue du *Corso*, et des scènes du Carnaval. Des échafauds, plus économiques que solides, bordent la chaussée, et sont établis sur les parapets ; plusieurs rangées de chaises sont sur les trottoirs des palais Fiano et Ruspoli. On nettoye l'excellent pavé de petits cubes de basalte noir (46), dont la chaussée est couverte, et l'on y promène les chevaux qui disputeront le prix, afin de les accoutumer à la vue du lieu qu'ils doivent rapidement parcourir. Ils ont la tête, le cou, et une grande partie du corps couverts d'une *valdrappa* (47) de toile blanche, attachée avec des rubans de différentes couleurs ; ils agitent déja avec vivacité le panache blanc ou bigarré qui pare ordinairement leur tête : les palefreniers les mènent doucement par la bride ; ils les placent au point du départ en dirigeant leur tête vers le *Corso* ; ils les habituent à demeurer tranquilles, et à attendre le signal ; ils les font ensuite courir plus ou moins vîte. Les bêtes, comme les hommes, ne font rien sans intérêt ; on présente à ces chevaux de l'avoine au terme de la course, et on les habitue à regarder ce lieu comme le but de

(46) Ces pierres ont été prises d'un ancien tombeau voisin de celui de Cœcilia Metella.

(47) Couverture de cheval.

leur espérance. Un concours nombreux les suit, s'informe du nom de leur propriétaire, juge par avance de la force et de l'adresse des concurrens, et présume déja quels sont ceux que le triomphe attend.

 Le jeudi 30 janvier, dès la pointe du jour, les boutiques des marchands de masques étoient ouvertes; on voyoit à leurs portes de grands mannequins vêtus des différens costumes qui étoient à louer : on auroit pris déja ces hommes de paille pour des masques. La rue de Saint-Lorenzo in Lucina étoit bordée de chaque côté de marchands qui vendent à la livre, dans des paniers, des petites boules blanches qu'on croiroit être des dragées, et qu'on nomme en effet des *confetti;* ce n'est que de la *pouzzolana,* qu'on a passée dans un bain de lait de chaux. La couleur noire que ces boules ont dans l'intérieur, quand on les brise, ajoute encore à l'illusion. Ces *confetti* sont les armes dont chaque masque se fournit plus ou moins abondamment, pour prendre part au burlesque combat qui va se livrer.

 Un peu avant deux heures, la garde occupe le *Corso,* et borde la haie pour empêcher les accidens. La plupart des masques dînent, selon l'usage du peuple romain, à midi; à une heure la cloche du Capitole, qui ne sonne que dans les plus importantes

occasions, donne le signal pour se rendre à la *maskerata*. Les voitures commencent à circuler, et les Masques se promènent entre les deux files : sur les côtés, les curieux qui craignent la foule, vont se ranger sur les trottoirs ou sur les échafauds, où ils sont attirés par les cris continuels de *luoghi, luoghi avanti, luoghi nobili, luoghi padroni, luoghi,* c'est-à-dire, *des places, des places Messieurs, de bonnes places.* Qui pourroit compter tous ceux qui prennent part à cette grande farce dirigée par la folie ? Le premier jour, le concours étoit assez considérable : les lundi, mardi, mercredi de la première semaine, il y avoit peu de monde et de mouvement; le jeudi gras, la foule et le tumulte augmentèrent; le lundi encore, et le mardi il étoit inconcevable : parmi les cinquante mille personnes qui s'agitoient dans le *Corso*, plus des deux tiers étoient masqués.

Il seroit impossible de décrire toutes les variétés qu'offroient les masques. On pourroit les classer par espèces d'après les costumes qu'ils avoient pris, mais chacun avoit un caractère particulier : je n'essayerai donc point de décrire les effets produits par les divers groupes, c'est à la peinture seule à l'essayer; je ferai pour eux ce que Virgile et Dante ont fait pour les ombres dans les enfers;

j'indiquerai séparément les scènes dont j'ai été témoin, et les costumes qui m'ont frappé; et, pour vous les faire mieux connoître, je vous en envoye la gravure.

Je remarquai d'abord le grand nombre des *Pulcinelli:* vous avez l'habitude de voir, ainsi que moi, depuis votre enfance, ce buffon des marionnettes, ce roi du mardi gras, avec un gros ventre qui tombe en pointe sur ses cuisses, et avec une bosse qui s'élève sur son dos, comme une montagne, et va gagner son cou; il a un habit mi-partie bleue et rouge, dont les coutures sont plus ou moins richement brodées ou galonées. Un immense chapeau à large bord, à forme élevée, garni d'une dentelle d'argent et retroussé avec un morceau de verre étamé couvre sa tête; ses pieds sont emboîtés dans de grands sabots de bois, à talons rouges, à demi-couverts de laine blanche, et il porte des manchettes d'une grosse dentelle; il parle avec un os dans la bouche pour mieux exprimer le nazillement qui doit être l'effet de la dépression de son nez camard. Son visage jovial et jouflu, et ses gros yeux ronds burlesquement malins et spirituels excitent le rire. Vous croyez que c'est là le Polichinel romain ou plutôt napolitain: eh bien, vous vous trompez. *Pulcinella* se rapproche bien davantage du *Maccus,* personnage bouffon que les an-

ciens Romains avoient introduit dans les farces appelées *Attellanes* (48): ne vous étonnez donc plus si je vous en entretiens si longtemps, et si je suis de ses amis.

Il vero Pulcinella est celui dont je vous envoye la figure Pl. I, n.º 2; il a d'amples caleçons de laine blanche, une grande tunique de la même étoffe, avec de larges manches et qui est attachée avec une ceinture de cuir noir, ou une corde de crin de même couleur. Cette tunique est chamarrée de cœurs de drap rouge, qui y sont cousus, et il y a au bas une frange blanche, ou de couleur; son col est paré d'une fraise de toile, et sa tête est coiffée d'un bonnet de laine blanche à longue pointe terminée par un flocon de laine rouge; son visage est aux trois quarts couvert d'un masque noir avec un grand nez pointu. Il porte une longue corne de buffle noire suspendue par un

(48) M. le marquis Capponi possédoit une figure du Maccus qui a été trouvée en 1727, au Mont Esquilin. On n'est pas d'accord sur l'origine du nom de *Pulcinella*. Quelques personnes pensent que c'est un diminutif de *Pulliceno*, habitant de la Pouille; ce qui me paroît plus raisonnable que de dire qu'on lui a donné ce nom, parce qu'il a le bec crochu comme celui d'un poulet, *pullus gallinaceus*. Mais qu'importent l'origine et la généalogie de *Polichinel*, pourvu qu'il soit gai et plaisant.

cordon à sa ceinture; souvent il la prend dans sa main, et on imagine aisément l'usage qu'il en fait; il la montre aux amans trompés, aux maris jaloux : il faut pardonner à sa grosse gaieté les gestes un peu libres qu'il se permet avec les Dames, et les paroles équivoques qu'il leur adresse. Comme tous les gens qui jouent un grand rôle dans le monde, quelquefois il a beaucoup d'esprit, souvent il n'est qu'un niais. Cependant il ne justifie pas le proverbe, que nul n'est prophète dans son pays; car son crédit est encore plus grand à Naples qu'à Rome, et son existence y est plus brillante (49). Quoique sa race se soit

(49) On peut lire, dans l'Histoire du Théâtre Italien, par Romagnesi, et dans le *Versuch über das grotesk Komische de M. Floegel*, l'histoire de *Pulcinella*; mais M. Rehfuss, dans son Tableau de Naples (*Gemaehlde von Neapel*), ouvrage dont la lecture est très-amusante et très-agréable, ne laisse rien à désirer pour la connoissance de l'espèce d'estime dont cet important personnage, un des plus anciens du pays, jouit dans sa ville natale; il nous apprend, tome I, page 156, que *Pulcinella* y reçoit toujours les mêmes marques de considération; il est de toutes les parties, de toutes les fêtes. On fait à Naples, à l'époque de Noël, des *presepi* (crèches), comme à Rome; la figure de *Pulcinella* est au nombre des jouets qui sont placés sur une table parmi les offrandes qu'on présente au divin Enfant. Voilà donc *Pulcinella* transporté à Bethléem! Pourquoi ne feroit-il pas le tour du monde?

beaucoup multipliée chez les Romains, ce déguisement est abandonné en général à la dernière classe du peuple; mais, comme dans le Carnaval le principal but est de se travestir, des ducs et des princes veulent bien eux-mêmes devenir *Polichinels*, et le Cours en est couvert. Le plus souvent *Pulcinella* marche en compagnie de ses semblables, ou d'autres masques; quelquefois il est seulement avec sa femme, et l'on voit que ce doit être un beau couple : mais il faut encore prendre garde de se tromper, car le personnage de *Pulcinella* est comme le *Portrait de Monsieur ou de Madame* Oudot (50); il seroit facile de prendre Monsieur pour Madame, et Madame pour Monsieur; et c'est encore un des plaisirs de ce déguisement.

Le personnage d'Arlequin est un des plus communs dans les mascarades de France; c'est celui qui offre aussi le plus de difficulté, car il demande au plus haut degré les grâces du corps, unies à la prestesse des attitudes et à l'adresse des mouvemens, ou un esprit fin dans un corps balourd. *L'Arlequino*, dans la mascarade de Rome, n'emprunte pas ses charmes de l'Arlequin vénitien; il est

(50) Le singulier portrait sous lequel on lit cette plaisante inscription est en tête d'un livre intitulé, *les Etrennes de la Saint-Jean*, ouvrage spirituel et amusant du comte de Caylus.

vêtu comme le nôtre, à l'exception de son masque dont le nez n'est pas camard, mais très-pointu; et, s'il n'a pas plus d'esprit, il dit moins de bêtises, car il parle très-peu; il ne porte pas la batte, il n'a pas la queue de lapin à son chapeau gris; or, on sait que la batte et le chapeau font le plus souvent tout l'esprit des Arlequins.

La famille des *Pulcinelli* étoit immense, et il y avoit peu d'Arlequins; mais, comme dans le monde, le nombre des fous *(Matti)* étoit considérable. Vous voyez tous les ans courir, dans les rues de Paris, des hommes qui vont à pied, sans autre déguisement qu'une chemise. Je ne veux point répéter le nom qu'on leur donne, parce qu'il a plus de justesse, que de propreté: eh bien, ce costume est ici le plus général, et il est adopté par la meilleure société, mais avec des modifications. Un *Matto* de bonne compagnie a des bas, des pantalons, un gilet blanc, et par dessus tout cela une belle chemise fine, très-longue et artistement plissée; les femmes ne peuvent pas se distinguer des hommes, sous ce costume. Les *Matti* courent ainsi les rues dans des calèches, ou des chars, ou même à pied, en chantant à tue-tête, et en frappant vertement tous ceux qu'ils rencontrent, avec le rouleau de musique qu'ils tiennent à la main. Leur famille est si grande

qu'on en trouve partout, sur les trottoirs, dans les voitures, aux fenêtres. Un char en étoit rempli; et chacun portoit un écriteau qui indiquoit le genre de sa folie; on lisoit sur le dos du cocher *Cocchiere dei Matti* (Cocher des Fous) : celui que j'ai fait dessiner, Pl. I, n.º 4, avoit sur son écriteau *Guardiano dei Matti*, 1812 (Gardien des Fous, 1812). Après avoir laissé évader ses camarades, il étoit sorti le dernier, et il tenoit les clefs de la maison. Il se réjouissoit d'avoir obtenu sa liberté, en sonnant d'une trompette de bois. On croit qu'avec un peu de linge blanc ce personnage est aisé à remplir; il a cependant encore des difficultés, et tel a la prétention d'être un fou qui n'est qu'un sot.

Ces divers Masques qui n'ont point d'analogie dans la nature, sont au fond des êtres hideux et repoussans; mais combien de fois mon œil s'est arrêté sur un nombre incroyable de femmes charmantes par les grâces de leurs manières, la légèreté de leur marche, la vivacité de leur babil, et l'agrément de leur habit. Autrefois, d'après les anciennes relations, on ne rencontroit que des Muses et des Grâces; il sembloit que tout l'Olympe fût descendu dans le *Corso;* il est peuplé aujourd'hui de personnages moins importans, mais plus aimables et plus rapprochés de notre chétive humanité. On ne peut faire un pas

sans rencontrer une de ces femmes de la campagne de Rome, appelées *Ciociare* (51). Chaque *Ciociara* est plus ou moins richement vêtue ; l'une a des broderies d'or sur une jupe de velours, et l'autre un peu d'oripeau sur de la bure : car *tout ce qui reluit n'est pas or*. Mais les moins richement parées sont presque toujours les plus jolies ; du reste leur costume est plus aisé à peindre qu'à dessiner : le crayon de Pinelli les a représentées plusieurs fois, et vous en pourrez voir la figure n.º 3.

La mode de se masquer en *Ciociara* a commencé au temps de la république de 1796 ; mais c'est seulement cette année que s'est établie celle de prendre l'habit et les manières d'une jeune française du troisième ordre, allant au marché (*Francese alla spesa*). Cet usage est inconnu aux femmes romaines ; elles restent dans leurs maisons, et ce sont les hommes qui vont chercher les

(51) Les *Ciociare* sont des paysannes d'Anagni, de Ferentino, de Val Montone et de toute la campagne qui avoisine le Monte Circeo. On les appelle ainsi à cause des chaussures, nommées *ciocie*, qu'elles portent au lieu de souliers. Ce sont des bandes de cuir de porc attachées avec des boucles. Voy. Pl. I, n.º 3 ; et à la Planche II, une *Ciociara* figurée par derrière, un *Quaquero* lui baise la main, et elle a près d'elle un *Conte* et un *Pulcinella*.

provisions; ce n'est pas une raison pour qu'elles soient mieux choisies. Cette année le *Corso* étoit rempli de jeunes femmes d'une tournure charmante, vêtues d'une robe courte très-blanche, avec un long tablier noir, comme on les voit Pl. II, et tenant un panier d'osier dans lequel il y avoit de la salade, des *provature (*52*)* et des *broccoli*. Parmi ces gentilles françaises, il y avoit bien quelque alliage; des jeunes gens s'étoient mêlés au milieu d'elles, et il étoit difficile de les distinguer : heureux ceux qui peuvent être l'objet d'une pareille méprise, l'amour saura bien les reconnoître, et n'y sera pas trompé. Mais au milieu de ces aimables groupes, combien de femmes ridiculement laides habillées en hommes, et d'hommes affreux qui n'avoient pas besoin de faire entendre leur voix rauque pour être reconnus; le changement de sexe est une chose dont personne ne voudroit pour la vie ; mais l'échange des vêtemens qui les caractérisent est l'idée qui vient le plus facilement à la pensée, et c'est le travestissement le plus commun de tous.

Je regrettois de voir de charmantes *Ciociare*, tenant le bras d'un Sacripant, c'est-à-

(52) Espèce de fromage fait avec du lait de buffle. Le peuple s'en sert à Rome, au lieu de beurre, pour la préparation de la plupart des mets.

dire de ces *Birbanti*, ou sbirres de Naples, qu'on nomme *Micheletti*. Un Micheletto a toujours l'air d'être disposé à recevoir cent coups de bâtons, malgré la double rangée de pistolets dont sa ceinture est garnie, et l'énorme espingole qu'il porte à sa main ; le stylet caché, qu'il montre pourtant de temps en temps, est l'arme qui semble la plus redoutable. Ces Micheletti portent ordinairement, sur un gilet rayé qui laisse voir une large poitrine velue, une veste plus ou moins brodée, avec des boutons de filigrane fabriqués à Malte ; une ample cravatte est négligemment attachée sur leur col, et ornée d'une vingtaine de bagues d'une énorme largeur, hommage ou dépouille des pauvres filles qu'ils ont séduites et délaissées. Ces trancheurs de montagnes ont un énorme chapeau bordé d'or ou d'argent, placé sur l'oreille, et les cheveux couverts d'un filet noir; malgré cet air tapageur, ils paroissent joindre la lâcheté à l'arrogance. Les gens du dernier rang ont un grand goût pour ce travestissement. Il est le plus souvent adopté par les souteneurs de mauvais lieux, qui marchent accompagnés des malheureuses dont ils font le honteux trafic, quoiqu'ils ne manquent pas de les battre, comme s'ils en étoient amoureux ou jaloux.

Il semble qu'à cette époque d'un délire général tous les sentimens soient suspendus,

que tous les souvenirs dorment; personne ne se rappelle ses chagrins domestiques, les embarras de son ménage, les peines inévitables de la vie (53); le pauvre ne se souvient point de sa misère, et le malade même oublieroit ses souffrances. On prendroit pour des convalescens un grand nombre d'hommes qui sont enveloppés dans d'énormes robes de chambre, d'étoffes plus ou moins riches, brochées ou brodées, ou même couvertes d'or et d'argent. Les Masques qui prennent ce costume sont honnis dans nos bals français; on leur crie, comme à Bazile, *allez vous coucher :* mais, à Rome, cette robe est une espèce de domino, qui, par l'ampleur et la beauté de l'étoffe, n'a rien de choquant; c'est le costume de gens de très-bonne compagnie, et il est même adopté par beaucoup de femmes, parce qu'il est difficile d'être reconnu sous ce vêtement. Mais aussi combien j'ai vu d'hommes qui,

(53) La passion pour les plaisirs du Carnaval est telle que les gens les plus pauvres mettent chaque semaine quelques bayoques dans une tire-lire pour avoir de quoi se divertir à la *maskerata*. On voudroit inutilement retenir les commis dans les comptoirs, les marchands dans les boutiques; j'ai vu des laquais de place abandonner leur service et payer un remplaçant moins avide de plaisir, pour faire leur office pendant le Carnaval.

sous cette robe de brocard, avoient avec l'importance la sottise d'un financier; j'ai remarqué entre autres un petit trapu qui avoit couvert sa tête d'un masque gigantesque. C'étoit un nain avec la tête d'un colosse; il n'a pas manqué une promenade du Cours, ni un *festino*, et il n'a pas ouvert la bouche une seule fois. On l'a attaqué de toutes les manières, on lui a parlé dans toutes les langues, sans qu'il ait pu ou voulu répondre; c'étoit bien le cas de lui adresser ce proverbe français : « Qu'importe qu'il ait l'air « ennuyé, pourvu qu'il s'amuse. » Il paroît que tout son plaisir consistoit dans la certitude d'être masqué (54).

Les galans jardiniers et les bergers sont à Rome, comme en France, des gens du peuple; mais le jardinier a des habits plus lestes et mieux faits, une tournure plus élégante; et les jardinières qui l'accompagnent portent des fleurs, des limons ou des oranges, dans des corbeilles (55). Lorsqu'un jardinier voit une femme à son balcon, il prend une de ces fleurs ou un de ces fruits qu'il place au bout de sa *scaletta* (56); il la déploye

(54) Voyez le groupe, Pl. II.

(55) Voyez Pl. I, n.° 6.

(56) Cette *Scaletta* est ce qu'on appelle en France un *zigzag*.

et fait ainsi monter son hommage jusqu'au second et au troisième étage. Voyez Pl. II.

Je ne dois pas oublier, dans l'énumération des Masques, le *Cascherino*, espèce de garçon boulanger, vêtu de blanc, qui tient dans une main une bouteille, et dans l'autre un verre ; il présente à boire à tous ceux qu'il rencontre. Je dois encore citer *il Conte*, que sa caricature et sa perruque rapprochent du *Quaquero ;* il en diffère en ce qu'il ne porte point de masque. Son visage est seulement bigarré de vermillon, et il a une épée à son côté; il cherche à se donner des grâces, et il adresse des complimens aux Dames, avec des manières outrées et ridicules.

Tous les états étoient confondus : près du Jardinier et du *Micheletto* étoit un de ces *Caratteristi*, espèce de *Buffone caricato* (caricature de théâtre) qu'on rencontre dans toutes les pièces italiennes; on les appelle *Quaqueri*, quoiqu'ils n'ayent rien de commun avec les *Quakers* ou Trembleurs, auxquels on donne aussi le même nom. Leur nombre étoit considérable; et, quoique leur caricature fût la même, et qu'ils eussent tous une grande veste de brocard, un habit de soie, simple ou brodé, extrêmement long et large, une grande bourse attachée à une perruque volumineuse, comme Mascarille,

le Marquis Tulipano et le Prince Mirliflor, voyez Pl. I, n.° 5 : il n'y en avoit pas un qui ressemblât à l'autre; chacun sait donner un caractère particulier à son costume et à ses mouvemens; les bourses à cheveux étoient de toutes les dimensions et de toutes les couleurs; j'en ai vu une qui avoit, sur le nœud de la cocarde, une épouvantable tête de Méduse; mais c'est surtout dans la forme et la matière des perruques que la variété triomphe et paroît inépuisable. Elles étoient plates, frisées, bouclées, crochetées ou floconnées, avec des tuyaux, des marteaux ou des boudins placés sur le front, pendant sur les faces ou derrière la tête. La forme différoit comme la frisure; elles étoient rondes, ovales, carrées, sphériques ou pointues. On avoit aussi cherché à diversifier les matières en employant les cheveux et le crin, la soie ou la laine; non-seulement on avoit épuisé toutes les couleurs naturelles, depuis le blond tendre et argenté, jusqu'au rouge de vaches, mais on avoit encore employé des teintes imaginaires, le rose, le vert, le bleu, y étoient mi-partis ou habilement répandus par bandes, par plaques, en flocons ou en touffes, et enfin quelques-unes étoient véritablement panachées. On croiroit que ce sont là les limites où doivent s'arrêter l'art et la fantaisie; mais il avoit

poussé plus loin ses progrès, et différens accessoires servoient encore à accroître ces bizarres coiffures, car on ne peut pas dire à les orner. Elles avoient des panaches, des cornes, des ailes, des moulins, et enfin, j'en ai vu une qui étoit surmontée d'un aérostat. Il paroissoit destiné à emporter le Quaquero qui en étoit le *Padrone* dans la lune, comme Nicodême, et il y auroit été bien placé (57). Combien Thiers, Nicolaï et les autres historiens des perruques, auroient eu de nouvelles recherches à faire pour augmenter leurs traités; quels ornemens le célèbre Hogarth auroit pu ajouter à son chapiteau de perruques, s'ils avoient assisté à cette Mascarade. Ces Quaqueri tiennent ordinairement aussi une énorme lunette sans verre, le plus souvent c'est une *pagnota* trouée; c'est-à-dire, un pain qui a la forme d'un monocle.

Nous admirons comment le génie des Grecs a su unir dans leurs compositions la nature de l'homme avec celle de plusieurs animaux. La Muse du Carnaval avoit inspiré cette année un semblable mélange; elle n'avoit

(57) On a donné, pendant longtemps, au *Théâtre des Jeunes Artistes*, une pièce intitulée *Nicodême dans la lune*, qui a fait courir tout Paris. C'est celle qui a commencé à faire connoître le talent de notre excellent acteur *Juliet* qui jouoit le rôle de Nicodême.

pas introduit il est vrai des Centaures et des Tritons, mais on voyoit souvent passer dans une calèche deux hommes avec des habits de soie, une grosse cravatte, dont l'un avoit une tête d'âne, et l'autre une tête de dindon; l'un tenoit un poëme, et l'autre un papier de musique. Je ne sais si l'association de ces animaux étoit fortuite ou combinée; mais on pouvoit les regarder comme une allégorie qui rappeloit que l'ignorance est presque toujours accompagnée de la vanité (58).

, Tous les états ont paru dans cette scène joyeuse, et y étoient représentés; l'Avocat récitoit ses plaidoyers, le Procureur dictoit des pièces de procédure à son clerc, l'Huissier présentoit des exploits, le Sorcier disoit la bonne aventure, le Médecin donnoit ses ordonnances, le Charlatan débitoit ses drogues, et le Simpliciste vendoit ses vulnéraires; l'Apothicaire présentoit un lavement, ou piloit des amers dans un mortier. On voyoit ensemble des Paysans de l'Abruzzo, de Frascati, de toute la campagne de Rome; des Chevaliers errans, des grands Turcs, des Grecs, des Pêcheurs, des Matelots napolitains, des Mendians, des Culs-de-Jatte,

(58) Voyez, Pl. II, les Masques avec des têtes d'âne, de bœuf, et de dindon.

des Aveugles; le Scoparo chargé de ses balais et de ses guirlandes de gousses d'ail, les Pifférari avec leurs musettes, des Pâtres couverts d'une peau de chèvre ou d'agneau, des Nourrices tenant des poupons de cire: plusieurs de ces Masques avoient emmaillotté des chats et des chiens (voyez Pl. II), qui avoient ainsi la figure la plus comique. Une de ces Nourrices retroussoit les langes de son enfant, et quand quelque curieux étoit attiré par la nouveauté du spectacle, la Nourrice lui lançoit au nez une liqueur rouge enfermée dans une vessie, terminée par un tuyau malignement placé entre les cuisses du Nourrisson. Une Gouvernante conduisoit un Poupard par les bretelles; et ce bel enfant étoit la femme d'un *Facchino* (porte-faix) de la place d'Espagne, espèce de monstre bancalle et contrefait, âgé de 70 ans, qui ouvroit une bouche énorme et édentée, pour demander des *pasticcerie*. Je ne saurois vous dire le nombre des attributs que chacun avoit imaginés; celui-ci portoit un énorme fallot allumé, comme on en porte le soir dans les rues, voyez Pl. II; d'autres avoient des parapluies sans toiles et sans taffetas; ceux-là élevoient en triomphe un énorme bois de cerf doré; d'autres avoient des évantails de six pieds, où on avoit peint

la course des chevaux, le tumulte du Carnaval, et d'autres sujets relatifs à la circonstance.

Personne ne peut aller à cheval dans le Cours; tous ces Masques étoient assis sur les trottoirs, marchoient à pied, se promenoient dans des carrosses ou des calèches, ou remplissoient d'immenses chars; car toutes les voitures de la ville sont pendant ce temps-là louées et en mouvement, et plus ou moins pleines de personnes masquées, ou non masquées. On n'y voyoit pas, comme autrefois, des chars mythologiques et historiques, pompeusement chargés des Dieux de la Fable, de personnages de l'Histoire, et d'êtres allégoriques; ces pantomimes magnifiques ont quelquefois mérité, à cause de leur goût et de leur richesse, d'être dessinées et gravées par d'habiles maîtres, et chacun choisissoit le rôle qu'il se croyoit propre à remplir. Mais ces Mascarades brillantes ont toujours des inconvéniens : l'esprit des Romains est porté à la malice, et même à la satyre, et il arrivoit souvent que Pasquin trouvoit Apollon sans esprit, et Vénus sans beauté; les Grâces sans agrémens, et Jupiter sans majesté; ils se permettoient quelquefois des réflexions bien plus indiscrètes sur la chasteté de Diane, et la sagesse de Minerve. Cet implacable frondeur

ne trouvoit jamais que Vulcain qui fût bien représenté ; il étoit toujours épargné (59).

On n'a pas eu besoin cette année des Dictionnaires Mythologiques, et de l'Iconologie de Ripa pour connoître le rôle de chaque personnage ; aucune voiture n'avoit d'attributs, mais leurs différences et leurs ornemens présentoient une agréable variété. Quelques calèches étoient élégamment ornées de festons de gazes d'or ou d'argent ; les chevaux avoient des harnois avec des plaques de métal de paillon, la tête chargée de panaches flottans, et au cou de bruyans grelots ; j'ai distingué une calèche qui étoit galamment entourée, ainsi que les chevaux, de guirlandes de roses, et remplie de Masques en domino noirs ; plusieurs chars étoient couverts de rameaux de laurier, ou de grandes branches de cédrats ou d'orangers, chargés naturellement d'énormes fruits. Quelques calèches (*carrattelle*) offroient l'assemblage le plus bizarre : souvent les maîtres seuls sont sans masques, et les gens obtiennent la permission de se déguiser ; le cocher est ordinairement en femme, sa figure brutale excite

(59) On formeroit une petite bibliothéque des sonnets, des chansons et des vers satyriques qui ont été composés à l'occasion de ces mascarades.

le rire (60); ce cocher rencontre bientôt des amis, qu'il fait monter près de lui. Les laquais ont aussi pour ce jour le même privilége, et chacun se plaît à voir sa voiture surchargée. On pense bien que les rencontres imprévues doivent produire les associations les plus bizarres; on aime aussi à les former exprès. Une calèche étoit conduite par un vieux cocher en *Ciociara*, avec un barbet romain entre ses jambes; les valets étoient dedans avec de grandes livrées; et les maîtres, déguisés en *Quaqueri*, étoient derrière.

Le coup-d'œil des trottoirs (61) n'est pas moins remarquable que celui de la voie du *Corso*. C'est surtout au trottoir du palais Ruspoli (62) que se rendent les femmes les plus élégantes du grand monde, mais aussi plus généralement du *mezzo ceto*, (de la bourgeoisie) agréablement vêtues en *Ciociare*, ou enveloppées dans des *domino* de différentes couleurs; trois rangs de chaises sont ainsi occupés, toutes sont prises ou retenues d'avance, et louées fort chèrement; chacun

(60) M. Goethe et M. Moritz rapportent très-plaisamment, qu'ils ont entendu des gens dire à un cocher, *caro Filippo che brutta...... tu sei.*

(61) *Muriccioli.*

(62) On l'appelle proprement *gli Scalini.*

de ces beaux Masques est accompagné d'un parent ou d'un ami. Pourquoi la médisance, qui s'attache à tout, veut-elle que ce soit plutôt un amant, ou du moins un *Cicisbé*. La bizarrerie des vêtemens, la variété des couleurs, produisent l'effet le plus agréable; ce coup-d'œil est vraiment ravissant.

Qui pourroit dépeindre le tumulte qui règne dans une si grande réunion où chacun veut être inconnu à l'autre? Les voitures circulent en formant une chaîne; mais l'espace est partout si étroit qu'il reste peu de place pour les piétons qui se pressent autour, et les trottoirs sont encombrés de chaises et d'échafauds. Les cochers ont beau crier sans cesse, *a voi' d'avanti, si guardino, si guardino d'avanti*, sur un ton qui par ses éternelles répétitions devient réellement comique, il semble que personne n'entende, et pourtant chacun se dérange. Les conversations continuelles, les attaques de propos, les disputes feintes, car il n'y en a jamais de vraies, produisent un brouhaha épouvantable; et, dans une si grande confusion, il n'y a pas le moindre désordre; les *pasticceri* et les autres marchands accroissent encore la foule, et marchent occupés de leurs seules affaires; mais ce sont surtout ceux qui crient *confetti, confetti,* qui font le plus de bruit.

Vous savez déja ce que c'est que ces *con-*

fetti : ce sont les munitions d'une guerre burlesque, digne des chants de l'auteur de la bataille des rats et des grenouilles, et des vers de Tassoni. Chacun en fait une provision plus ou moins abondante; toutes les femmes qui se rendent aux trottoirs ont à leur bras un mouchoir brodé, ou un petit panier doré ou argenté plein de *confetti ;* les voitures en portent des quantités considérables dans des sacs et dans des paniers : ces munitions sont bientôt épuisées, et se renouvellent sans cesse par les marchands qui vont au milieu des combattans, pour leur fournir de nouvelles armes. Il y a des règles pour ce genre de combat comme pour tous les autres. Les gens sans masques ne doivent point s'attaquer entre eux, la livrée ne doit pas en jeter dans les carrosses; mais qui peut, dans ce tumulte, faire observer les lois de la civilité ? Le Carnaval rapproche tout, et le combat est général ; les voitures ne cessent de faire en passant de terribles décharges. Toutes les femmes ont des masques si jolis, qu'on voudroit que ce fussent des visages; un grand nombre dont la figure est découverte sont si belles, qu'on croit qu'elles ont des masques faits d'après les peintures de Raphaël et de l'Albane (63); eh bien, la

(63) Je ne sais comment Madame Brun a pu dire, dans son charmant ouvrage intitulé, *Tagebuch*

grâce et la beauté n'obtiennent aucun merci: un *Micheletto* jette sans pitié une demi-livre de *confetti* dans les yeux pleins de finesse et de volupté de la plus charmante *Ciociara*: un *Casquerino* en couvre le sein d'albâtre de la plus vive *Francese a la speza*. Ces *confetti* ne sont pas toujours examinés par les agens de la police avec un soin assez scrupuleux, et il y en a de très-gros; mais leur substance est légère, la couche mince de chaux dont ils sont couverts est éteinte, et sans causticité; on sent un moment de cuisson, on se croit aveugle; mais un instant après les douleurs cessent, on n'est plus animé que du sentiment d'une noble vengeance, et le combat se renouvelle (64).

über Rom. S. 262, que les femmes d'un rang distingué de Rome ont toutes le teint si jaune et si couvert de fard, qu'on ne peut au *Corso* distinguer les masques des visages. Il y avoit cette année un nombre considérable de femmes charmantes, d'une blancheur ravissante, et sans éclat emprunté. Il faut tout rejeter sur le *Sirocco* qui souffloit lorsque Madame Brun a vu le Carnaval, et qui a pu donner de l'humeur à une femme spirituelle, indulgente et aimable.

(64) Les Masques se jetoient autrefois des dragées véritables; c'étoit une politesse, une espèce de salut qu'ils se faisoient en passant. L'usage s'est introduit ensuite de jeter, au lieu de ces vraies dragées, des

Jusqu'à présent les chances sont égales ; mais l'énorme char des *Matti* s'ébranle et s'approche : comment un seul homme dans sa calèche pourra-t-il lui résister ? Figurez-vous un grand chariot entièrement enveloppé de toiles blanches, les *Matti* qui n'ont rien à craindre de taches passagères produites par la craie des *confetti*, sont debout dans ce chariot, dont les ridelles leur servent d'appui et de rempart, avantage énorme contre ceux qui sont forcés de rester assis. La machine s'avance, il semble que ce soit un des éléphans de Pyrrhus, chargé de tours et de soldats. Les *Matti* ayant leurs munitions autour d'eux, font comme dans un vaisseau de terribles décharges de tribord et de basbord ; la lutte est bientôt inégale, et il semble que tout doive leur céder.

Cependant ils vont bientôt trouver des combattans placés avec plus d'avantage. La ligne entière du palais Ruspoli se lève contre eux, et ne ménage rien pour s'assurer la victoire; les *Matti* passent comme devant un fort, ou devant un vaisseau embossé, la décharge est si terrible qu'ils sont forcés de céder; mais ils ne le feroient pas sans tenter encore un

confetti de plâtre, et alors ont commencé les burlesques combats dont ils sont les armes. Depuis longtemps on ne jette plus d'autres *confetti*.

autre genre de combat : à l'exemple des héros d'Homère, ils descendent de leur char et vont attaquer leurs ennemis corps à corps, comme faisoient Ajax et Diomède, qui pourtant lançoient des pierres plus grosses que ne sont les *confetti* (65). Mais la circulation des voitures entraîne le char, et au milieu de mille cris, et d'une décharge générale, les *Matti* sont forcés d'y remonter. Le champ de bataille est couvert des armes dont se servent les combattans, et l'air est troublé par la poussière blanche qui s'élève comme un nuage.

Ainsi que tous les autres, ce genre de combat a ses ruses, auxquelles recourent les ames pusillanimes. On voit des Masques timidement enfermés dans des voitures, dont la glace est levée, remplaçant l'audace et la force par l'adresse ; ils saisissent le moment où un généreux adversaire perd l'attention, ou prend de nouvelles munitions pour remplacer celles qui ont été épuisées contre ces remparts transparens ; ils baissent un moment la glace et le couvrent, en fuyant, de *confetti*.

Quatre heures ont sonné, le bruit des boîtes se fait entendre dans trois parties du *Corso* (66) ; c'est le premier signal, il an-

(65) Selon Homère, sept hommes de son temps auroient eu de la peine à les soulever.

(66) *San Carlo, Piazza Colonna, e San Marcello.*

nonce que bientôt chacun doit prendre sa place, et que les voitures vont sortir; alors se font les derniers efforts, et chacun cherche à employer le reste de ses munitions; un quart-d'heure après est le second signal, et les gardes obligent chaque voiture à quitter le *Corso* par les nombreuses rues qui le traversent. Toute l'attention se porte alors vers la course; les voitures remontent les rues latérales du *Babuino* et de *Ripetta*, pour aller au lieu d'où chacun doit en être spectateur. On s'attaque encore en passant; les cris des loueurs des places redoublent, leur prix augmente, toutes sont occupées. Il est curieux de voir, des balcons, cette multitude de têtes pressées l'une contre l'autre; le *Corso* prend l'aspect d'un amphithéâtre, les bords sont entièrement garnis, l'arène seule est vide; et, de la place de Venise, on distingue presque les échafauds dressés à la place du peuple, devant son grand obélisque. Tout le monde se range, et le silence général annonce une grande attente; cependant ce silence est plusieurs fois interrompu par des gros éclats de rire et de lourdes huées. On croit que les chevaux arrivent : ce sont de pauvres chiens que leur malheur a conduit dans le Cours, et qu'on force ainsi à le parcourir en entier, en leur refusant un asile jusqu'à ses extré-

mités. Enfin, un détachement à cheval parcourt au grand trot toute l'arêne, pour s'assurer qu'elle est libre, et, à leur arrivée au point du départ, la course commence.

Pour bien en connoître les détails, il faut la voir dans les trois points du *Corso*, au départ, au milieu et au but. L'adjoint du maire et des officiers municipaux se placent au lieu du départ, dans une loge tapissée, pour voir si tout se passe selon les règles; ce lieu, qu'on appelle *la Mossa*, est le plus intéressant à voir, et celui qui fournit le plus de sujets d'observations. Dès que le moment est venu, des palefreniers appelés *Barbereschi* amènent les chevaux: ces *Barbereschi* sont aidés par les *Fedeli del Maire*, espèces de valets de ville auxquels leur habit, composé de longues bandes jaunes et rouges, donnent l'air du *valet de carreau* (67). On

(67) Ces valets de ville se nommoient autrefois *Fedeli del Senato* ou *del Campidoglio*; on les appelle aujourd'hui *Fedeli del Maire*. Ils sont trois: l'un qui est ordinairement le plus vieux tient la corde; l'autre sonne de la trompette pour donner le signal; et le troisième passe par la rue du Babouin; il vient à la *Ripresa* pour annoncer si tout s'est passé en règle à la *Mossa*; et les juges ne décernent le prix qu'après avoir entendu son rapport.

Ces *Fedeli* sont presque tous d'une ville appelée *Castello di Vitorchiano*, qui est près de Viterbe.

place les chevaux, selon le rang que le sort leur a assigné, devant une corde ten-

Les habitans de cette petite place montrèrent une grande fidélité au peuple romain dans le douzième siécle, pendant que tous les habitans des villes et des bourgs voisins s'étoient révoltés. Le Sénat, pour leur témoigner sa reconnoissance, arrêta de ne se faire servir que par neuf de ces *Fedeli*, qui seroient tous les ans tirés au sort, et que ceux sur lesquels il ne seroit pas tombé payeroient à chacun des autres 3o écus. Au bas de l'escalier du palais des Conservateurs, près de la fenêtre, est une pierre sur laquelle on a gravé le *Castello di Vitorchiano*, avec cette inscription au dessous :

<center>
VITORCHIANO FIDELE

DEL POPOLO ROMANO.
</center>

Sur une autre pierre, on a gravé le manteau de panne rouge, galonné d'or, dont ils sont vêtus. Ils portoient autrefois un capuchon (*caputium*) sur la tête au lieu de bonnet. On lit sous cette pierre :

<center>
VETUSTUM

CAPUTIUM IN

VESTIBUS FIDELIUM

CAPITOLII NE MVTANTO

VII. IDUS MARTII MDCXIII.
</center>

Il faut espérer que ce vœu ne sera pas inutile, et que le vêtement qui rappelle la fidélité des habitans

dûe. Il faut les tenir fortement, car leur impatience est extrême; ils frappent du pied, agitent la tête, hennissent, et semblent solliciter qu'on leur ouvre la carrière. Ils sont nus, et n'ont que quelques attaches auxquelles on suspend des boules armées de pointes pour les exciter, et des plaques de clinquant, ornemens trompeurs qui couvrent des morceaux d'étoupes allumées, comme les riches habits et les hochets de la vanité cachent souvent les tortures qui sont la suite de l'ambition et d'un imprudent désir de la renommée. Les palefreniers doivent avoir la plus grande attention au signal; car le plus léger retard à laisser partir le cheval, peut le priver de la victoire. Enfin, ce signal est donné, la corde tombe, les chevaux s'élancent, et souvent leur premier effort renverse à terre ceux qui les tiennent.

Leur nombre va quelquefois jusqu'à quinze; cette année il étoit de onze; il est rare que dès le premier élan il n'y ait déjà une grande distance entre eux, et il y en a toujours deux qui laissent derrière eux tous les autres; le vent fait flotter leurs crins épars, les plaques de clinquant se brisent et tombent

, de Vitorchiano sera conservé, ainsi que tous les usages et les costumes qui sont compatibles avec la nouvelle forme du gouvernement.

sur le sol où les gens du peuple s'empressent de les ramasser ; malgré la *pouzzolana* dont il est couvert, le pavé étincelle. Les deux premiers chevaux ont déja beaucoup devancé les autres ; quelques-uns joignent la malice à la vîtesse, et croisent le cheval qui va les devancer; j'ai vu celui qui a gagné les prix de toutes les courses, sur le point d'être vaincu par son rival, lorsque près du but il fit trois sauts, et lui ravit la victoire. Le peuple suit les coureurs de l'œil; il tressaille de joie en voyant passer celui qui par ses précédens succès a déja acquis des droits à son intérêt. Il hue les malheureux traîneurs qui arrivent les derniers; il semble que ces pauvres animaux soient sensibles à leur honte; leur air de tristesse et d'abattement paroît le témoigner.

Près du but sont les loges du maire et des juges du prix. Ce lieu s'appelle *la Ripresa*, parce que c'est le point où l'on reprend les chevaux; une toile est étendue devant eux, et il y en a encore une seconde plus loin pour les arrêter dans le cas où ils franchiroient la première; mais il faut encore, malgré cela, une grande adresse aux palefreniers qui les arrêtent, et plusieurs sont souvent renversés (68). Le prix est donné au

(68) L'année dernière il est arrivé qu'un cheval

vainqueur ; c'étoit autrefois une pièce de brocard appelée *pallio* (69), c'est aujourd'hui une somme d'argent.

Les chevaux que l'on fait ainsi courir, sont appelés *barberi* (barbes), quel que soit le lieu d'où ils viennent. Celui qui a obtenu seul tous les prix cette année, étoit le plus petit de tous; mais son ardeur étoit incroyable; il étoit presque impossible de le retenir à la *mossa*; et, arrivé *alla ripresa*, il se tournoit de lui-même contre la toile qui y est tendue; aussi étoit-il devenu le favori du peuple, et, dès qu'on étoit instruit de son nouveau triomphe, et même en le voyant passer avec un avantage déja certain, on crioit de toute part : *il cavalluccio ha vinto* (le petit cheval a vaincu). Comme il arrive à tous les êtres qui deviennent importans, on ajoutoit cent traits à son histoire (70) : on

a traversé les toiles, et qu'il est allé jusqu'à la *Bocca della Verità*, où il a blessé un mendiant.

(69) Ces prix étoient autrefois fournis par les Juifs; c'étoient huit pièces de brocard de différentes couleurs. Les *Fedeli del Campidoglio* les portoient, au bout d'un bâton doré, dans la cour de chaque grand personnage qui leur donnoit la *mancia*.

(70) Parmi beaucoup d'anecdotes relatives à cet heureux vainqueur, j'ai retenu celle-ci. On disoit qu'il avoit conçu une violente passion pour une belle ânesse; ce ne sont pas toujours les maîtresses

racontoit les injustices que les palefreniers vouloient lui faire *alla mossa;* on parloit avec effroi du poison auquel il avoit échappé, d'un coup de stylet qu'on prétendoit lui avoir été donné ; tous ces bruits étoient sans fondement, mais ils font voir qu'on parle des bêtes, comme des hommes, quand une fois elles deviennent en crédit.

A peine le triomphe du *Cavalluccio* étoit-il prononcé, qu'on le conduisoit pompeusement entre deux rangées de gardes, et au bruit des tambours, paré de plumes, et couvert d'une belle housse, au palais de Venise, pour être présenté à son parrain, M. le consul du royaume d'Italie (71) ; on le promenoit

les plus spirituelles qui attachent le plus, et les unions assorties auxquelles on tient davantage. On ajoutoit que son maître avoit soin de faire mettre cette jeune amante dans une écurie voisine du but où sa vive impatience le faisoit toujours arriver le premier. Ce trait sentimental n'est pas plus vrai que les récits tragiques dont le *Cavalluccio* étoit l'objet.

(71) Les plus grandes familles de Rome, principalement les Borghèse, les Colonna, les Barberini, les Santa-Croce, les Cesarini, se faisoient autrefois un honneur d'entretenir des chevaux pour la course. C'étoit aussi un moyen pour eux d'obtenir la faveur du peuple. Les coureurs appartiennent aujourd'hui presque tous à des marchands et à des loueurs de chevaux. Chacun choisit un protecteur pour son cheval, et le fait courir sous son nom ; il est natu-

ensuite dans le *Corso*, et si le nom de son maître et le sien ne vont pas à l'immortalité, c'est qu'il leur manque un Pindare.

Aussitôt après la course, chacun regagne ses voitures placées dans la rue voisine du balcon d'où il l'a vue ; les autres Masques s'en retournent à pied ; une demi-heure après, le plus morne silence règne dans le *Corso*, et on croiroit à peine qu'il y a eu dans la ville un spectacle aussi tumultueux et aussi bruyant.

Mais le jour du mardi gras est marqué par une scène qui n'est pas moins singulière que les autres. Dès que la course est terminée, chacun retourne dans le *Corso* : on entend, pendant quelques momens, psalmodier ces mots : *è morto Carnevale, e morto Carnevale* (Carnaval est mort), que chacun répète aussitôt. Mais une autre scène commence : des milliers de petites bougies appelées *moccoli* et *mocoletti*, s'allument ; chacun en porte une ou plusieurs, les bal-

rel de le lui présenter après la victoire, et cette présentation est toujours récompensée par la *mancia*. M. le Consul du royaume d'Italie a fait jeter, à la suite de la dernière victoire du *Cavalluccio*, le mardi gras, des *pagnotes* et des *baiochi* par les fenêtres. Ces petits pains et ces monnoies ont été ramassés avec un tumulte épouvantable qui a donné lieu à des scènes très-variées.

cons en sont bordés; il y en a sur les trottoirs, sur l'impérial des voitures, dans les calèches et dans les chars. Il n'est point d'homme, d'enfant, de femme et de vieillard qui n'ait son *moccolo*, et chacun cherche à souffler celui de son voisin, en disant : *sia ammazzato chi non porta il moccolo* (soit tué qui ne porte pas la bougie). Ne vous effrayez pas de ce vœu cruel, ce n'est qu'un simple dicton qui n'a pas plus de force et de sens, que les formules serviles avec lesquelles nous terminons nos lettres ne sont basses et rampantes; aussi ces mots sont-ils répétés cent fois avec le ton de plaisanterie. Combien de Masques m'ont dit : *sia ammazzato, il signor cavalier Millin*, sans que ces expressions eussent rien d'offensant, puisqu'elles étoient accompagnées d'épithètes obligeantes. Un amant dit tendrement à sa maîtresse : *sia ammazzata, la bella Laura*. Aussi on entend des jeunes garçons et de petites filles dire à leurs respectables parens : *signor padre, signora madre, sia ammazzato, chi non porta il moccolo* (72). Le *moccolo* devient alors l'objet de mille espiégleries. On feint de vouloir rallumer le sien pour éteindre celui du personnage qui a la bonhomie de s'ap-

(72) Ces phrases italiennes sont les seuls traits que j'aie empruntés à M. Goethe et à M. Moritz qui les a répétées d'après lui.

procher. Quelques Masques portent leurs *moccoli* au bout de longs bâtons et même de fascines, pour les soustraire au souffle des voisins; et le jeu continuel de ces feux qui s'éteignent, s'allument, se haussent, se baissent et se croisent, est tout-à-fait singulier.

Cependant la nuit s'avance, les Français vont dîner, les Italiens de la bonne Société se rendent au spectacle, et les gens du peuple courent dans les tavernes, et sur les places où les cuisines sont continuellement établies (73);

(73) Toutes les cuisines des gens qui donnent à manger au peuple sont dans les rues, et chacun peut en passant avoir, pour quelques baioques, une nourriture agréable, saine et abondante. Ce ne sont pas des gargottes sales et puantes, comme celles qui infectent et déshonorent notre belle place des Innocens, mais des cuisines où le feu brûle sans cesse comme sur des autels consacrés à Comus, et autour desquelles sont symétriquement rangés des poissons de différentes espèces dont l'écaille éclatante annonce la fraîcheur, des sèches et des calmars, des choufleurs dorés, des broccolis verdoyans et des pâtes ou du ris surpris dans une friture de graisse de porc. Il n'y a pas de pays où un homme puisse vivre si abondamment et à si bon marché. Ces *Friggitori* ont leurs boutiques bien garnies, non-seulement dans les jours gras, mais aussi chaque dimanche du Carême, et surtout le jour de S. Joseph qui est leur patron ; leurs tables, décorées de linge blanc, sont couvertes de fritures de toute espèce, disposées comme des

on peut dire que ce sont des poêles et des marmittes éternelles : chacun se hâte pour être de bonne heure à la salle d'Aliberti, appelée ainsi du nom de celui qui l'a fait bâtir.

J'ai déja dit que les principaux membres du Gouvernement français ont donné dans les derniers jours du Carnaval des bals superbes ; ceux d'Aliberti (74) sont publics : celui du jeudi commence à huit heures, et doit finir avant minuit pour ne point empiéter sur le vendredi, qui est consacré à l'abstinence et à la prière ; celui du dimanche, au contraire, ne doit commencer qu'après minuit, pour ne rien prendre de la journée religieuse du dimanche, et cela est rigoureusement observé ; enfin, celui du mardi gras commence à sept heures. Le premier est très-nombreux, celui du samedi est presque abandonné, celui du dimanche est surtout suivi par les gens du peuple, et tout le monde se

montagnes ou des rochers, qu'entourent des guirlandes de myrte et de laurier, garnies de fleurs, et d'où sortent des branches d'orangers et de citronniers chargées de fruits ; eux-mêmes, vêtus de rouge, et ceints de tabliers blancs, invitent les passans à manger les *fritelle* qu'ils exposent avec tant de profusion et de magnificence.

(74) Ce théâtre doit son nom au comte Alibert, gentilhomme français attaché au service de la reine Christine, qui l'a fait bâtir, et lui avoit donné le nom de *Teatro delle Dame*.

rend à celui du mardi : le concours est immense. La salle est *éclairée à jour,* selon l'expression d'Italie, c'est-à-dire, qu'outre les lustres, il y a encore cinq, trois ou deux bougies à chaque loge, selon le rang où elle est placée; et cependant l'entrée ne coûte que trois pauls, environ trente-deux sols de France. Le concours est prodigieux : ce n'est point, comme à Paris, une immense cave, dans laquelle se promènent des Masques en noir, comme des ombres malheureuses, et des hommes en redingottes et en bottes; presque tout le monde est masqué, en robes de brocard ou en habit de caractère, ce qui forme une piquante variété. Il y a dix cercles de danses; les *Ciociare,* les *Giardiniere,* les *Quaqueri* qui y figurent montrent par la vivacité de leurs pas, et l'expression de leur figure, le plaisir qu'ils éprouvent; chaque femme vient avec son danseur, et n'accepte d'invitation d'aucun autre : si ce n'est point une preuve, c'est du moins une démonstration obligeante qu'elle ne cherche le plaisir qu'avec lui. Les *Pulcinelli,* les *Quaqueri* contrastent par leurs bouffonneries avec les autres danseurs. La walse succède aux danses françaises, l'angloise à la walse; j'attendis toujours le *saltarello* transteverin, et personne ne l'a dansé : tout observateur doit regretter la perte des danses nationales, c'est toujours une suite de l'abandon

des mœurs d'un pays ; mais j'ai eu l'occasion de voir une de ces danses particulières à différens états, c'étoit celle des *calzolaj* (75), chacun portoit la petite escabelle sur laquelle il travaille en chantant, et la faisoit passer prestement d'une épaule à l'autre, tous la replaçoient instantanément et en mesure, et chacun paroissoit se remettre à l'ouvrage; enfin on reprenoit les escabelles, et on les heurtoit en cadence comme des boucliers. La tranquillité apparente du travail domestique, et le désordre des mouvemens produisoient un contraste très-amusant (76) : cette danse étoit interrompue par les longues chaînes, les ronds et les espèces de farandoles des *Quaqueri*.

Ne croyez pas, pourtant, mon cher ami, que chacun trouve le plaisir qu'il cherche, que chacun ait l'esprit de ce qu'il veut faire. Il y a dans le bal d'Aliberti, comme dans celui de Paris, des maris et des *serventi* qui y conduisent leur femme ou leur dame, en prenant les costumes doucereux de *Giardinieri*, ou la cape sentimentale de pèlerins : Leur galant bourdon annonce qu'ils vouloient faire un voyage à Cythère, et ils paroissent s'être arrêtés dans le palais de l'Ennui. Ils

(75) Cordonniers.
(76) Il y a encore d'autres danses d'artisans dont je parlerai dans mon Voyage.

cherchent à se persuader réciproquement que quand on retourneroit cent fois au bal masqué, il ne seroit pas plus amusant. Laissons aux amans vivement épris, aux maris inquiets, cette ressource, et elle leur est nécessaire; car, malheur à celui dont la femme trouve trop de plaisir au bal masqué.

Onze heures sonnent : cette joie tumultueuse va cesser; on descend les lustres, on éteint les bougies pour donner le temps de se retirer, et de faire encore un léger souper, avant le jeûne du lendemain. Mais quelques jouissances attendent encore les consciences plus robustes, les ames moins timorées. Toutes les *trattorie* de la ville sont ouvertes, et vingt banquets appellent les joyeux convives aux différens *pique-nique* (77) qui se sont formés. Là paroissent les dindes truffées, les *tartuffoli* et les *gnocchi famosi* (78), avec le vin de Florence, celui d'*Orvieto*, et l'*Aleatico*. Le temps se passe en joyeux propos. Enfin trois heures arrivent, et on se

(77) Festins où chacun paye sa dépense.
(78) C'est un mélange de farine de ris, de lait, de beurre et de parmezan, avec des épices ou avec du sucre, et taillé en petits cubes. Les gens du peuple ne parlent guères de ce met favori sans y joindre l'épithète de *famosi;* comme on dit : *il famoso Apollone, il celebre Paesiello, il rinomato Tartini, il tanto celebre*, etc., etc., etc.

5

retire épuisé de fatigues, et avec le besoin de s'en délasser.

Mais, à toutes ces folies succèdent un calme et un silence effrayant; les églises s'ouvrent, quand les bals se ferment. A peine *Pulcinella* a-t-il quitté son habit, qu'il court chercher des cendres, et s'entendre dire au pied des autels ces paroles si profondes et si vraies : *Souviens-toi que tu es poussière, et que tu retourneras dans la poussière.* La force de l'usage empêche de réfléchir sur la disparité de cet acte avec ceux de la veille. De nouvelles scènes vont commencer, et celui que vous avez vu en habit d'Arlequin, vous le trouverez bientôt avec un cilice, ceint d'une corde, et enfermé dans le sac d'un Pénitent.

Ne croyez pourtant pas, mon ami, que ces pratiques religieuses n'ayent lieu qu'après les jours gras; il semble au contraire que la ferveur de la piété redouble pendant ce temps de délire. Je n'ai pas suivi seulement les plaisirs du *Corso*, j'ai été visiter les églises; combien j'ai trouvé d'hommes vertueux, de femmes charmantes agenouillés devant d'antiques Madones, dont les noms sont si expressifs, et doivent avoir tant d'influence sur les ames tendres (79), ou prosternés devant le Cru-

(79) Notre-Dame *des Anges*, *de bon Secours*, *de bon Conseil*, *du Rosaire*, *des sept Douleurs*, *des Grâces*, *des Miracles*, etc., etc.

cifix; le Saint-Sacrement y est exposé dans une gloire brillante (80), et montré au peuple qui reçoit sa bénédiction.

J'ai vu les *Sacconi,* dans un concours plus nombreux que de coutume, aller révérer la Croix, plantée au milieu du Colysée, et faire

(80) Cette gloire est composée de toiles peintes, transparentes et assez semblables aux décorations de la réception d'Abraham, et de l'admission d'Abel, que tout le monde a été admirer à l'Opéra de Paris. L'usage de ces spectacles sacrés a commencé dans les églises de Rome en 1640. Nicolas Poussin a fait le premier tableau de ce genre pour l'Oratoire des frères de la Communion générale, établi par le Père Caravita. On change tous les ans la représentation, et elle reste exposée les lundi, mardi et mercredi de la semaine du Carnaval. Cette décoration, qu'on appelle *la Machina,* représentoit cette année *la Céne;* elle avoit été peinte par MM. Liborio Coccetti et Vincenzo Macci : on distribuoit à la porte une instruction qui y étoit analogue. On fait encore des décorations semblables au *Gesu* (l'église des Jésuites) les dimanche, lundi et mardi gras; à S. André de la Valle, les jeudi, vendredi et samedi. La plus riche est celle qu'on fait le mardi gras à Sainte-Marie Majeure, dans la célèbre chapelle Borghèse; elle a lieu au milieu de mottets et de concerts qu'on prendroit pour des chants célestes, et qui sont terminés, après les Litanies, par la bénédiction : chacun se retire non emporté par un plaisir vif et bruyant, mais probablement pénétré d'une joie plus sensible et plus pure que celle qu'éprouvent tous les acteurs du Carnaval.

toutes les stations de la *Via-Crucis*, dans cette même arène qui a été arrosée du sang des martyrs. Avec quelle vénération j'ai observé les respectables frères de la Mort, qui alloient enterrer les pauvres abandonnés après leur vie, comme ils avoient été négligés pendant leur existence, et chercher le silence effrayant des tombeaux, tandis que le reste de la ville étoit attiré par le bruit et le tumulte du *Corso*. Oh mon ami, quelle ville que Rome ! On parle des souvenirs historiques qu'elle réveille; songeons aux réflexions que tout y fait naître : Winkelmann disoit, avec raison, qu'il pourroit continuellement faire voir à des étrangers, pendant toute leur vie, des objets nouveaux ; on y peut à chaque minute penser à des choses auxquelles on n'a jamais réfléchi. Je vois, par exemple, que dans beaucoup de livres, écrits par des hommes éclairés, et des gens d'esprit, on se mocque du sac des pénitens ; pourquoi les pénitens ne riroient-ils pas à leur tour de pitié en voyant les masques d'Arlequin ou de Polichinelle ? Respectons, ou du moins tolérons, ce que nous appelons réciproquement nos folies : Boileau a dit que chacun se croit sage,

Et qu'il n'est point de fou qui, pour bonnes raisons,
Ne place son voisin aux Petites Maisons.

Rien n'est plus vrai que cet adage, auquel la mesure et la rime ajoutent encore de la force et de l'expression ; j'y joindrai ce distique, qu'on attribue au marquis de Voyer, père de M. de Voyer, aujourd'hui préfet de l'Escaut, dont j'ai eu le plaisir de vanter l'esprit et les qualités, dans le dernier volume de mon Voyage au Midi de la France :

Tous les hommes sont fous, et qui n'en veut pas voir,
Doit vivre toujours seul, et briser son miroir.

EXPLICATION DES PLANCHES.

Planche I.

1. *La Befana* donne des *calzette* à des petits enfans. Voy. page 18, note 32.
2. *Pulcinella.* Voy. page 29.
3. *Ciociara.* Voy. page 34.
— *Micheletto.* Id. page 36.
4. Un *Matto.* Voy. page 32. A l'extrémité de sa coiffe garnie sont des rubans qui flottent; l'un retient un oiseau par les pattes; à l'autre est attaché un papier avec des figures de géométrie, pour indiquer que ce fou cherche la quadrature du cercle.
5. Un *Quaquero.* Voy. page 39.
6. *Giardiniere*, avec sa *scaletta* fermée. Voy. page 38.
— *Giardiniera.* Id.

Planche II.

Cette seconde Planche représente le grand concours des Masques au tournant de la rue du *Corso* et de la *Piazza del Popolo*, dont on ne peut découvrir l'obélisque (1), qui, après avoir vu rouler les chars autour de lui dans le grand cirque, est aujourd'hui témoin de la course des *Barberi*. On voit la porte sur laquelle on lit cette invitation hospitalière : *Felici Faustoque ingressui*. Auprès est l'église de la *Madonna del Popolo*, intéressante à cause du grand nombre d'ouvrages du Pinturiccio et du Sansorino qu'elle

(1) *Suprà*, p. 21.

renferme, et qui sont des précieux monumens de la renaissance de la peinture et de la sculpture. Derrière est le Mont *Pincius*, où l'on trace à présent le *Jardin de César*.

Au milieu du tumulte des Masques qui passent devant les échafauds, on voit un grand char entouré de draps blancs, et orné de guirlandes de feuillages. Les *Matti*, page 5o, lancent de toutes parts des *confetti*, et l'un d'eux en verse un panier entier sur ceux qui l'assiégent. D'autres *Matti* sont descendus sur l'arêne, voy. page 32; ils entourent une calèche où sont des gens non masqués qui, surpris d'une attaque si vive et si générale, se couvrent de leur mieux avec leur *Carick*, et cachent leurs yeux avec les mains.

On remarque, au premier plan, une *Ciociara*, page 34, à laquelle un *Quaquerino*, page 34, baise la main. Derrière eux marche *il Conte*, page 34, *accidenti*, suivi de *Pulcinella*; au milieu sont deux Masques avec des têtes si énormes qu'on les prendroit pour des Hydrocéphales, voy. page 38; ils sont éclairés par un petit homme dont le portrait est exact, et que la nature semble avoir fait pour avoir l'air d'un masque; son chapeau et sa lanterne sont plus grands que lui. Après ce difforme *Lilliputien*, viennent trois personnages qui ont des têtes d'animaux, comme les Divinités égyptiennes; le premier, avec une tête d'âne, est un Savant qui tient ses *Opuscoli di Scienza*, et qui crie en montrant une de ses productions : *viva i somari* (vivent les ânes); le Musicien qui le suit veut chanter, mais, transformé en buffle, il partage le sort de la malheureuse Io devenue génisse, et ne peut que beugler. Il est naturel que la Poésie accompagne la Science et la Musique; l'*Improvisatore*, fier des chants qu'il

vient de glousser, se rengorge avec tant d'importance et de vanité, que sa crête de dindon couvre sa cravatte; il se hâte et veut percer la foule pour prouver que la *virtu si fa strada per tutto* (le talent fait son chemin partout). Paillasse, que l'oisiveté engraisse, et qui se plaît au *dolce far niente*, les suit avec un air de pitié, et en riant de la ridicule activité de ces trois virtuoses (2).

(2) Il est aisé de voir que cette composition n'est qu'un croquis dessiné et gravé en un jour par M. *Pinelli*, jeune artiste plein de vivacité et de talent, dont tous les étrangers emportent des compositions. Il ne se livre pas uniquement à un genre frivole, et il a déjà gravé plusieurs ouvrages importans. Il a fait pour moi les dessins de près de 200 monumens inédits que j'ai dans mon porte-feuille, et que j'espère publier à mon retour.

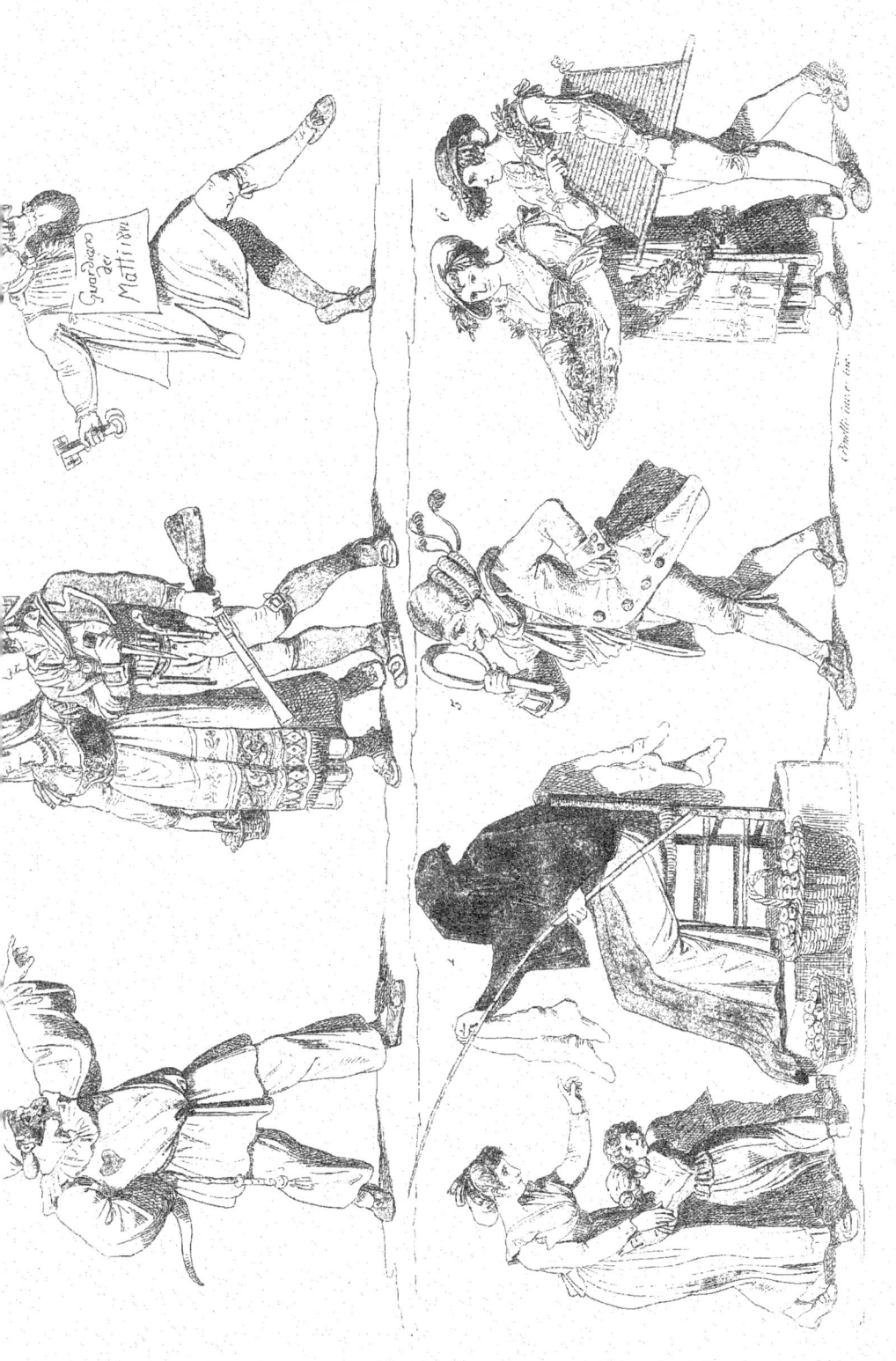

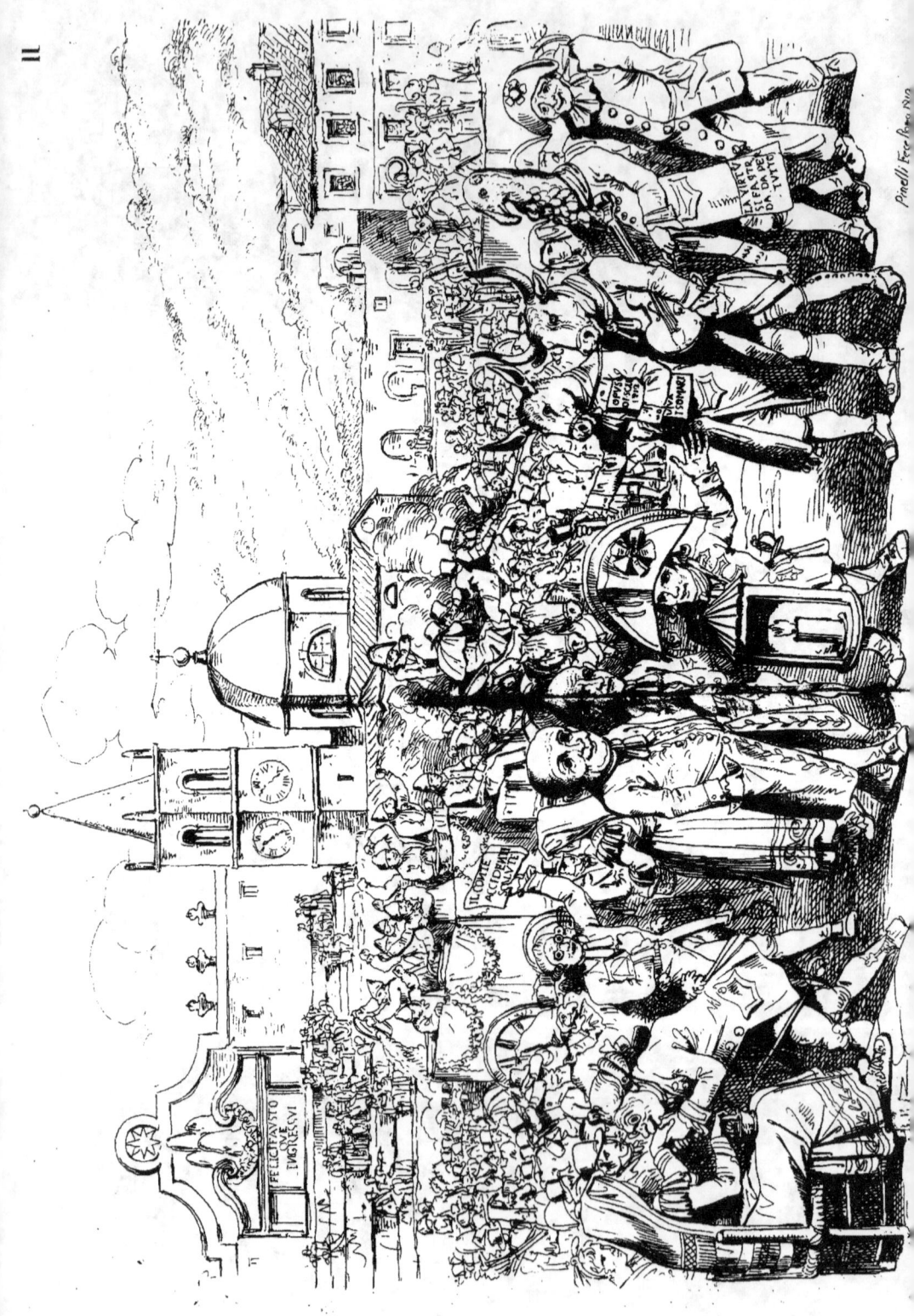

www.ingramcontent.com/pod-product-compliance
Lightning Source LLC
Chambersburg PA
CBHW071422220526
45469CB00004B/1394